书画卷

陈小奇 著

陈小奇文集

中山大学出版社
·广州·

版权所有　翻印必究

图书在版编目（CIP）数据

陈小奇文集．书画卷/陈小奇著．—广州：中山大学出版社，2022.12
ISBN 978-7-306-07653-3

Ⅰ．①陈…　Ⅱ．①陈…　Ⅲ．①歌曲—中国—现代—选集　②艺术—作品综合集—中国—现代　Ⅳ．①J642　②J121

中国版本图书馆 CIP 数据核字（2022）第 234180 号

出 版 人：王天琪
策划编辑：嵇春霞
责任编辑：王　睿
封面设计：林绵华
责任校对：周　玢
责任技编：靳晓虹
出版发行：中山大学出版社
电　　话：编辑部　020-84110283，84111996，84111997，84113349
　　　　　发行部　020-84111998，84111981，84111160
地　　址：广州市新港西路 135 号
邮　　编：510275　　　　　传　真：020-84036565
网　　址：http://www.zsup.com.cn　　E-mail：zdcbs@mail.sysu.edu.cn
印 刷 者：恒美印务（广州）有限公司
规　　格：787mm×1092mm　1/16　15 印张　259 千字
版次印次：2022 年 12 月第 1 版　2022 年 12 月第 1 次印刷
定　　价：88.00 元

如发现本书因印装质量影响阅读，请与出版社发行部联系调换

谨以此书献给中山大学一百周年华诞

（1924 — 2024）

陈小奇 简介

陈小奇，广东省人民政府文史研究馆馆员，著名词曲作家、著名音乐制作人、文学创作一级作家、音乐副编审。

1954年出生于广东普宁，1965年随父母移居广东梅县。1972年高中毕业于梅县东山中学，同年被分配至位于平远县的梅县地区第二汽车配件厂工作；1978年在恢复高考后考入中山大学中文系；1982年本科毕业，同年进入中国唱片公司广州分公司，历任戏曲编辑、音乐编辑、艺术团团长、企划部主任等职；1993年调任太平洋影音公司总编辑、副总经理；1997年调任广州电视台音乐总监、文艺部副主任，同年创建广州陈小奇音乐有限公司；2001年从广州电视台辞职，自行创业。

曾任中国音乐家协会流行音乐学会常务副主席、中国音乐文学学会副主席、中国音乐家协会理事、中国音乐著作权协会理事、广东省作家协会副主席、广东省音乐家协会副主席、广东省流行音乐协会主席、广东省音乐文学学会主席、广州市音乐家协会主席、广州市文学艺术界联合会副主席、广东省粤港澳合作促进会副会长、广东省棋类促进会副会长、广东省作家协会书画院副院长等。

1990年创办广东省通俗音乐研究会，被推选为会长；2002年广东省通俗音乐研究会正式注册为广东省流行音乐学会，2007年更名为"广东省流行音乐协会"，其长期担任协会主席职务，2022年被推选为终身荣誉主席。其作为广东音乐界的领军人物，为广东乃至全国流行音乐的发展做出了卓越贡献。

曾获中国十大词曲作家奖、中国最杰出音乐人奖、中国金唱片奖音乐人奖等数十项个人奖。

2007年经《羊城晚报》提名、大众投票，当选为"读者喜爱的当代岭南文化名人50家"。

2008年获由中共广东省委统一战线工作部评选的"广东省第二届优秀中国特色社会主义事业建设者"荣誉称号。

1983年开始，以诗人身份转为流行歌曲创作者，至今已有2000余首词曲作品问世，获"中国音乐金钟奖""中国金唱片奖""中国电视金鹰奖""中国十大金曲奖""中央电视台全国青年歌手电视大奖赛优秀作品""广东省鲁迅文学艺术奖（艺术类）"等各类作品奖项230多个；其作品多次入选中央电视台春节联欢晚会并分别有11首歌词及9首歌曲入选由国务院参事室、中央文史研究馆主办的《百年乐府——中国近现代歌词编年选》和《百年乐府——中国近现代歌曲编年选》。其作品以典雅、空灵、具有深厚文化底蕴的南派艺术风格独步内地乐坛，被誉为内地流行音乐的"一代宗师"。

代表作品有：《涛声依旧》（毛宁演唱）、《大哥你好吗》（甘苹演唱）、《我不想说》（杨钰莹演唱）、《高原红》（容中尔甲演唱）、《九九女儿红》（陈少华演唱）、《烟花三月》（吴涤清演唱）、《敦煌梦》（曾咏贤演唱）、《梦江南》（朱晓琳演唱）、《山沟沟》（那英演唱）、《为我们的今天喝彩》（林萍演唱）、《拥抱明天》（林萍演唱）、《大浪淘沙》（毛宁演唱）、《灞桥柳》（张咪演唱）、《三个和尚》（甘苹演唱）、《秋千》（程琳演唱）、《巴山夜雨》（"光头"李进演唱）、《白云深处》（廖百威演唱）、《又见彩虹》（刘欢、毛阿敏演唱）、《七月火把节》（山鹰组合演唱）、《马兰谣》（李思琳演唱）及太阳神企业形象歌曲《当太阳升起的时候》等。

其中，《涛声依旧》自问世以来迅速风靡海内外，久唱不衰，成为内地流

行歌曲的经典作品,连续入选中央电视台举办的"中国二十世纪经典歌曲评选20首金曲"及"中国原创歌坛20年金曲评选30首金曲",获中国音乐家协会颁发的"改革开放30周年流行金曲"勋章,并入选《人民日报》发布的"改革开放40年40首金曲";《跨越巅峰》《又见彩虹》和《矫健大中华》则分别被评选为首届世界女子足球锦标赛会歌、中华人民共和国第九届运动会会歌和第八届全国少数民族运动会会歌;《高原红》(词曲)、《又见彩虹》(作词)获中国音乐界最高奖项"中国音乐金钟奖";作为制作人制作的容中尔甲专辑《阿咪罗罗》获"中国金唱片奖专辑奖";与梁军合作的大型民系风情歌舞《客家意象》音乐专辑获"中国金唱片奖创作特别奖"。

作为制作人及制作总监,先后推出甘苹、李春波、陈明、张萌萌、林萍、伊扬、"光头"李进、廖百威、陈少华、山鹰组合、火风、容中尔甲等著名歌手,其作品也成为毛宁、杨钰莹、那英、张咪等著名歌星的成名代表作。

1993年率旗下歌手赴北京举办歌手推介会,引起轰动,在全国掀起90年代签约歌手造星热潮。

1992年至今,先后在广州、深圳、汕头、东莞、梅州、贵州、北京和新西兰奥克兰、澳大利亚悉尼、美国硅谷等国内外城市或地区以及广东电视台、中央电视台中文国际频道等举办了15场个人作品演唱会。其中,中共广东省委宣传部立项的"陈小奇经典作品北京演唱会"被确定为庆祝改革开放40周年广东音乐界唯一上京献礼项目。

曾应邀担任哈萨克斯坦第六届亚洲之声国际流行音乐大奖赛评委;多次担任中央电视台全国青年歌手电视大奖赛总决赛评委、中国音乐金钟奖流行音乐大赛总决赛评委、中国金唱片奖总评委,还曾担任首届维也纳国际流行童声大赛国际评委、全球华人新秀歌唱大赛总决赛评委、上海亚洲音乐节总决赛评委、上海世博会征歌大赛总评委、香港国际声乐公开赛及香港创作歌唱大赛总决赛评委等多个海内外国家或地区歌唱大赛及创作大赛总评委。

曾出版《草地摇滚——陈小奇作词歌曲100首》、《涛声依旧——陈小奇歌词精选200首》、《中国流行音乐与公民文化——草堂对话》[与陈志红合著,获"广东省鲁迅文学艺术奖(艺术类)"]、《陈小奇自书歌词选》(书法

集)、《广东作家书画院书画作品集——陈小奇书法作品》等著作,并出版发行《世纪经典——陈小奇词曲作品60首》《意韵》等个人作品唱片专辑多部。

《陈小奇文集》(含《歌词卷》《歌曲卷》《诗文卷》《述评卷》《书画卷》共五卷)由中山大学出版社于2022年出版。

人民日报、中央电视台、美国纽约华人广播网、美国侨报、日本朝日新闻社、凤凰卫视、南方日报、羊城晚报、广州日报等上百家海内外媒体对其进行了近千次专访及报道。2019年5月4日,中央电视台中文国际频道播出了《向经典致敬——陈小奇》专题节目。

曾策划组织由原国家旅游局主办的"首届全国旅游歌曲大赛"及"唱响家乡——城市系列旅游组歌""亚洲中文音乐大奖""潮语歌曲大赛""全球客家流行金曲榜""广东流行音乐10年、20年、30年、35年庆典"等大型赛事及活动,被誉为"中国旅游歌曲之父"和"潮汕方言流行歌曲"及"客家方言流行歌曲"的奠基者。

1999年,担任20集电视连续剧《姐妹》(《外来妹》姐妹篇)的制片人,作品获中国电视金鹰奖长篇电视连续剧优秀奖。

2009年,担任大型民系风情歌舞《客家意象》的总编剧、总导演并负责全剧歌曲创作,作品在"世界客都"梅州定点旅游演出,并在广东5市、我国台湾地区及马来西亚等地巡回演出。

2019年,担任音乐剧《一爱千年》(原名《法海》)的编剧、词作者,该作品由中国歌剧舞剧院排演,是中国首个在线上演出的音乐剧,该剧本于2017年入选国家艺术基金项目。

其诗歌作品分别在《人民日报》《南方日报》《羊城晚报》及《作品》《星星诗刊》《青年诗坛》《特区文学》等报刊发表,长诗《天职》在《人民日报》刊登并获中共广东省委宣传部抗"非典"文学创作二等奖;散文《岁月如歌》获"如歌岁月——纪念新中国成立60周年叙事体散文全国征文"二等奖。

曾于1997年在广东画院举办个人自书歌词书法展;专题纪录片《词坛墨客——陈小奇》由广东电视台拍摄播出。

2022年,在其故乡普宁,由市政府立项兴建陈小奇艺术馆。

目　　录

【书法】
《涛声依旧》（歌名及全文）　/1

【绘画】
《涛声依旧》（歌词意象1）　/2

【绘画】
《涛声依旧》（歌词意象2）　/3

【书法】
《涛声依旧》（全文）　/4

【绘画】
《涛声依旧》（歌词意象3）　/4

【书法】
《高原红》（歌名）　/6

【绘画】
《高原红》（歌词意象1）　/7

【书法】
《高原红》（全文）　/8

【绘画】
《高原红》（歌词意象2）　/10

【书法】
《梦江南》（歌名）　/11

【绘画】
《梦江南》（歌词意象1）　/12

【书法】
《梦江南》（全文）　/13

【绘画】
《梦江南》（歌词意象2）　/14

【书法】
《敦煌梦》（歌名）　/15

【绘画】
《敦煌梦》（歌词意象1）　/16

【书法】
《敦煌梦》（全文）　/17

【绘画】
《敦煌梦》（歌词意象2）　/18

【书法】
《马背天涯》（歌名）　/19

【绘画】

《马背天涯》（歌词意象） /20

【书法】

《马背天涯》（全文） /22

【绘画】

《七月火把节》（歌词意象1）

/23

【绘画】

《七月火把节》（歌词意象2）

/24

【书法】

《等你在老地方》（歌名） /25

【绘画】

《等你在老地方》（歌词意象1）

/26

【书法】

《等你在老地方》（全文） /27

【绘画】

《等你在老地方》（歌词意象2）

/28

【书法】

《高山流水》（全文） /29

【绘画】

《高山流水》（歌词意象1） /30

【绘画】

《高山流水》（歌词意象2） /31

【书法】

《这里情最多》（全文） /32

【绘画】

《这里情最多》（歌词意象） /33

【书法】

《九九女儿红》（歌名） /34

【绘画】

《九九女儿红》（歌词意象1）

/34

【书法】

《九九女儿红》（全文） /35

【绘画】

《九九女儿红》（歌词意象2）

/36

【绘画】

《九九女儿红》（歌词意象3）

/37

【书法】

《如梦令》（全文） /38

【绘画】

《如梦令》（歌词意象） /39

【书法】

《朝云暮雨》（歌名） /40

【绘画】

《朝云暮雨》（歌词意象） /41

【书法】

《朝云暮雨》（全文） /42

【绘画】

《远去的云》（歌词意象） /43

【书法】

《烟花三月》（歌名） /44

【绘画】

《烟花三月》（歌词意象1） /45

【书法】

《烟花三月》（全文） /46

【绘画】

《烟花三月》（歌词意象2） /47

【绘画】

《烟花三月》（歌词意象3） /48

【书法】

《桃花源》（歌名） /49

【绘画】

《桃花源》（歌词意象） /50

【书法】

《桃花源》（全文） /51

【绘画】

《渔歌》（歌词意象） /52

【书法】

《湘灵》（歌名） /52

【绘画】

《湘灵》（歌词意象） /53

【书法】

《湘灵》（全文） /54

【绘画】

《空谷》（歌词意象） /55

【书法】

《飞雪迎春》（歌名） /56

【绘画】

《飞雪迎春》（歌词意象） /57

【书法】

《东方魂》（歌名） /58

【绘画】

《东方魂》（歌词意象） /59

【书法】

《东方魂》（全文） /60

【绘画】

《梅开盛世》（歌词意象） /61

【绘画】

《妃子笑》（歌词意象） /62

【书法】

《山沟沟》（歌名） /63

【绘画】

《山沟沟》（歌词意象1） /64

【书法】

《山沟沟》（全文） /65

【绘画】

《山沟沟》（歌词意象2） /66

【书法】

《灞桥柳》（歌名） /67

【绘画】

《灞桥柳》（歌词意象1） /68

【书法】

《灞桥柳》（全文） /69

【绘画】

《灞桥柳》（歌词意象2） /70

【绘画】

《想》（歌词意象） /71

【书法】

《忆江南》（歌名） /72

【绘画】

《忆江南》（歌词意象） /73

【书法】

《忆江南》（全文） /74

【绘画】

《五指石恋曲》（歌词意象）

/75

【书法】

《梅花颂》（歌名） /76

【绘画】

《山妹子》（歌词意象） /77

【书法】

《客家颂》（歌名） /78

【绘画】

《客家阿妈》（歌词意象） /79

【书法】

《客家阿妈》（全文） /80

【绘画】

《鹧鸪声声》（歌词意象） /81

【书法】

《故乡你老了吗》（全文） /82

【绘画】

《故乡你老了吗》（歌词意象）

/83

【书法】

《乡思》（全文） /84

【绘画】

《乡思》（歌词意象） /85

【书法】

《问夕阳》（全文） /86

【绘画】

《问夕阳》（歌词意象） /87

【绘画】

《听涛》（歌词意象） /88

【书法】

《紫砂》（全文） /89

【绘画】

《紫砂》（歌词意象） /90

【绘画】

《想家的人》（歌词意象） /91

【书法】

《大哥你好吗》（歌名） /92

【绘画】

《大哥你好吗》（歌词意象1）
/92

【书法】

《大哥你好吗》（全文） /93

【绘画】

《大哥你好吗》（歌词意象2）
/94

【绘画】

《父亲》（歌词意象） /95

【绘画】

《老兵》（歌词意象） /96

【书法】

《大浪淘沙》（歌名1） /97

【绘画】

《大浪淘沙》（歌词意象） /98

【书法】

《大浪淘沙》（歌名2） /99

【绘画】

《梦比天高》（歌词意象） /100

【书法】

《故园家山》（歌名） /101

【绘画】

《故园家山》（歌词意象） /102

【书法】

《故园家山》（全文） /103

【绘画】

《送你一轮月亮》（歌词意象）
/104

【绘画】

《离开家的日子》（歌词意象）
/104

【书法】

《故乡最吉祥》（全文） /106

【绘画】

《家乡》（歌词意象） /107

【绘画】

《永远的眷恋》（歌词意象）
/108

【书法】

《彩云飞》（歌名） /109

【绘画】

《彩云飞》（歌词意象） /110

【书法】

《一壶好茶一壶月》（歌名）
/111

【绘画】

《一壶好茶一壶月》（歌词意象1）
/112

【书法】

《一壶好茶一壶月》（全文）
/113

【绘画】

《一壶好茶一壶月》（歌词意象2）

/114

【绘画】

《潮韵》（歌词意象） /115

【书法】

《我不想说》（歌名） /116

【书法】

《疼你的人》（歌名） /117

【绘画】

《我不想说》（歌词意象） /117

【书法】

《疼你的人》（全文） /118

【绘画】

《山高水深》（歌词意象） /119

【绘画】

《花开的季节》（歌词意象）

/120

【绘画】

《花魂》（歌词意象） /121

【书法】

《陪你坐一会》（歌名） /122

【绘画】

《追春》（歌词意象） /123

【书法】

《我的好姐妹》（歌名） /124

【绘画】

《我的好姐妹》（歌词意象）

/125

【绘画】

《早安中国》（歌词意象） /126

【书法】

《最美的牵挂》（歌名） /126

【绘画】

《金鸡报晓》（歌词意象） /127

【书法】

《广州天天在等你》（全文）

/128

【绘画】

《珠江月》（歌词意象1） /129

【绘画】

《珠江月》（歌词意象2） /130

【绘画】

《珠江月》（歌词意象3） /131

【绘画】

《珠江月》（歌词意象4） /132

【书法】

《民以食为天》（歌名） /133

【书法】

《民以食为天》（全文） /134

【绘画】

《牛气冲天》（歌词意象） /135

【绘画】

《虎虎生威》（歌词意象） /136

【书法】

《乡情是酒爱是金》（歌名） /137

【书法】

《乡情是酒爱是金》（全文1） /138

【书法】

《乡情是酒爱是金》（全文2） /139

【绘画】

《南台缘》（歌词意象） /140

【绘画】

《红月亮》（歌词意象） /141

【书法】

《为我们的今天喝彩》（歌名） /142

【绘画】

《为我们的今天喝彩》（歌词意象） /143

【书法】

《跨越巅峰》（歌名） /144

【绘画】

《跨越巅峰》（歌词意象） /145

【书法】

《跨越巅峰》（全文） /146

【绘画】

《风正帆扬》（歌词意象） /148

【书法】

《又见彩虹》（歌名） /149

【绘画】

《又见彩虹》（歌词意象1） /150

【绘画】

《又见彩虹》（歌词意象2） /151

【书法】

《最美的风采》（全文） /152

【绘画】

《拥抱明天》（歌词意象） /153

【书法】

《巴山夜雨》（歌名） /154

【绘画】

《巴山夜雨》（歌词意象） /155

【书法】

《巴山夜雨》（全文） /155

【书法】

《山歌》（歌名） /156

【绘画】

《山歌》（歌词意象1） /157

【绘画】

《山歌》（歌词意象2） /158

【绘画】

《山歌》（歌词意象3） /159

【书法】

《白云深处》（歌名） /159

【绘画】

《白云深处》（歌词意象） /160

【书法】

《白云深处》（全文） /161

【绘画】

《梅沙踏浪》（歌词意象） /161

【绘画】

《黎母山恋歌》（歌词意象）

/162

【书法】

《天苍苍地茫茫》（全文） /163

【绘画】

《领跑》（歌词意象） /165

【绘画】

《吉祥谣》（歌词意象1） /166

【绘画】

《吉祥谣》（歌词意象2） /167

【书法】

《月下故人来》（全文） /168

【绘画】

《月下故人来》（歌词意象1）

/169

【绘画】

《月下故人来》（歌词意象2）

/170

【书法】

《这一轮月亮叫中华》（歌名）

/171

【书法】

《这一轮月亮叫中华》（全文）

/172

【绘画】

《天地猴王》（歌词意象） /173

【绘画】

《神气的猪》（歌词意象） /174

【书法】

《海上生明月》（歌词摘句） /175

【绘画】

《天山之月》（歌词意象） /176

【绘画】

《月中玉兔》（歌词意象） /177

【书法】

《青春作伴》（歌名） /178

【绘画】

《马兰谣》（歌词意象） /179

【绘画】

《我的吉他》（歌词意象） /180

【书法】

《九曲黄河一壶酒》（全文）

/181

【绘画】

《船夫》（歌词意象） /182

【绘画】

《酒歌》（歌词意象） /183

【书法】

《热血男儿》（歌名） /184

【书法】

《热血男儿》（全文） /185

【绘画】

《我是你路口迎客的松》

（歌词意象1） /186

【绘画】

《我是你路口迎客的松》

（歌词意象2） /187

【书法】

《人民的儿子》（歌名） /188

【绘画】

《从此以后》（歌词意象1） /189

【绘画】

《从此以后》（歌词意象2） /190

【绘画】

《给我一张无遮无拦的脸孔》

（歌词意象） /190

【绘画】

《我不是你的宠物狗》

（歌词意象） /192

【书法】

《三个和尚》（歌名） /193

【绘画】

《三个和尚》（歌词意象） /194

【绘画】

《秋千》（歌词意象） /195

【绘画】

《鸟语》（歌词意象） /196

【书法】

《当太阳升起的时候》

（歌词摘句） /197

【绘画】

《锦鲤》（歌词意象） /198

【绘画】

《可爱的蚂蚁》（歌词意象）

/199

【绘画】

《龟兔赛跑》（歌词意象） /200

【书法】

《山高水长》（歌名1） /201

【书法】

《山高水长》（歌名2） /202

【书法】

《山高水长》（全文） /203

【书法】

《和平万岁》（歌名） /204

陈小奇大事记 /205

后　记 /231

【书法】

《涛声依旧》（歌名及全文）

180cm×95cm

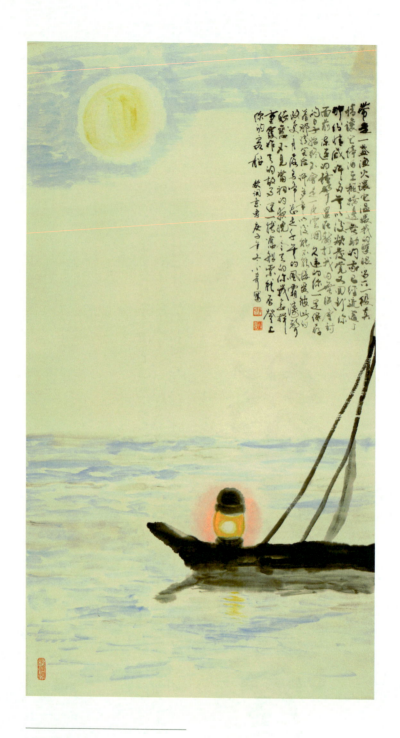

【绘画】
《涛声依旧》（歌词意象1）
153cm×84cm

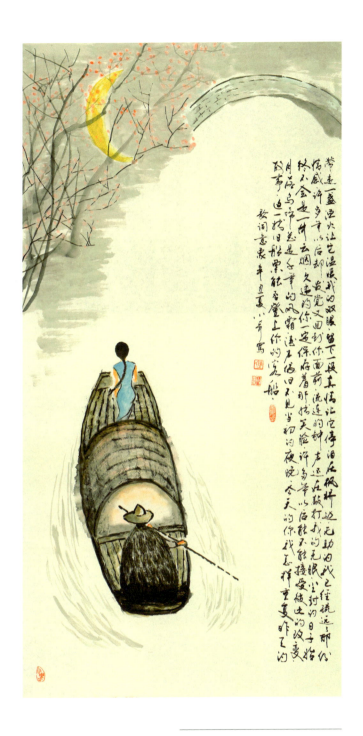

【绘画】
《涛声依旧》（歌词意象2）
138cm×69cm

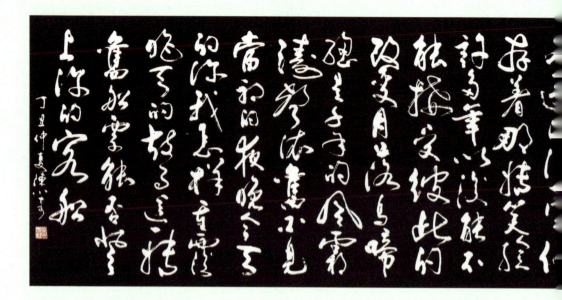

【书法】

《涛声依旧》(全文)

136cm×630cm

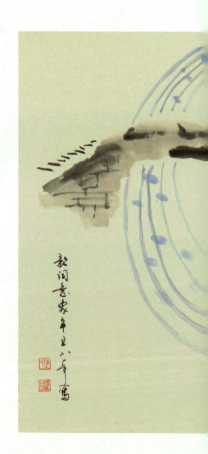

【绘画】

《涛声依旧》(歌词意象3)

138cm×69cm

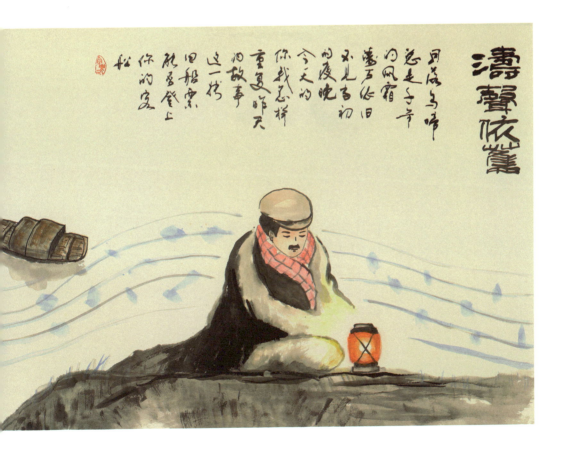

涛声依旧

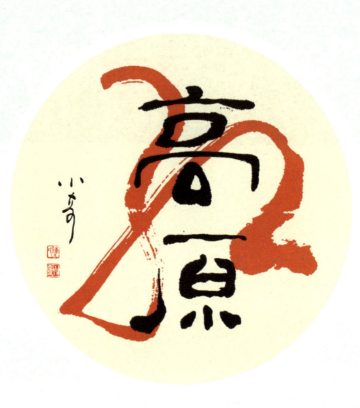

【书法】
《高原红》（歌名）
68cm×68cm

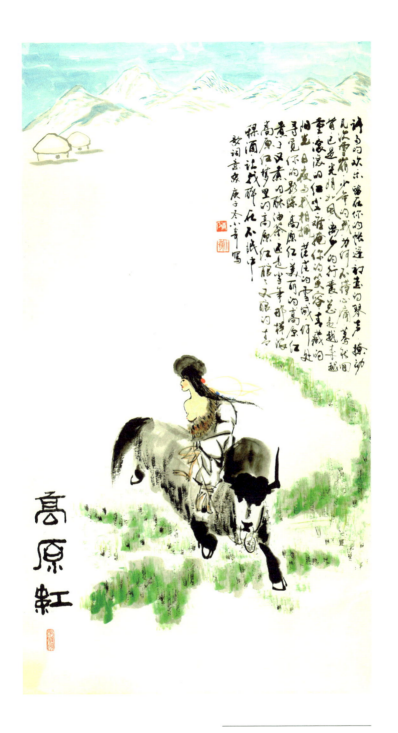

【绘画】
《高原红》（歌词意象1）
153cm×84cm

【书法】

《高原红》(全文)

138cm×69.5cm

許多的歡樂留在你的帳
逢初戀的琴聲撩動幾次
雪崩少年的我為何不懂
心痛驀然回首己是光陰
如風離鄉的行囊總是越
來越重滾滾的紅塵難掩
你的笑容青藏的陽光日

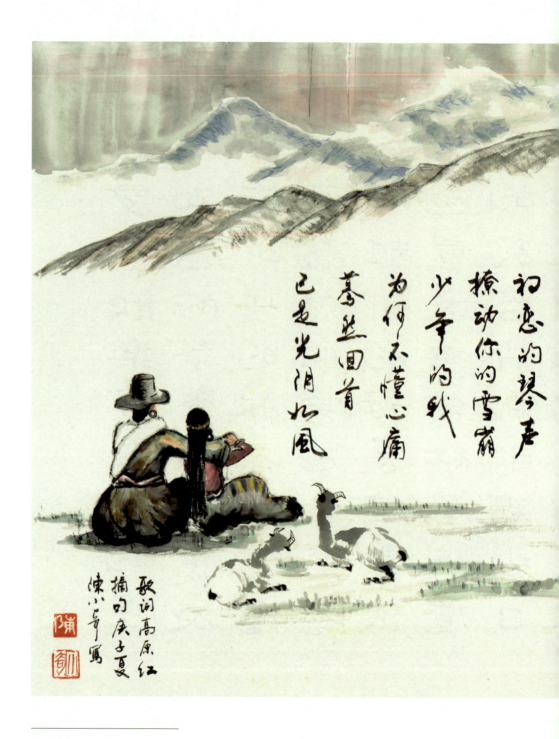

【绘画】
《高原红》（歌词意象2）
69cm×69cm

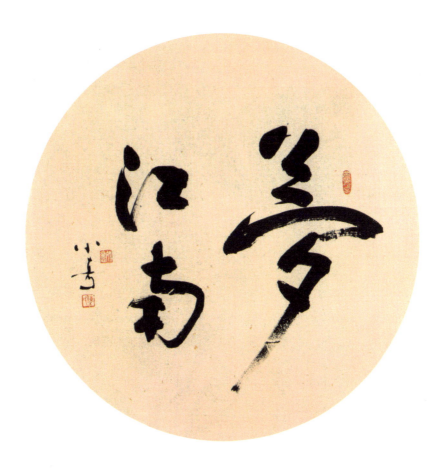

【书法】

《梦江南》(歌名)

68cm×68cm

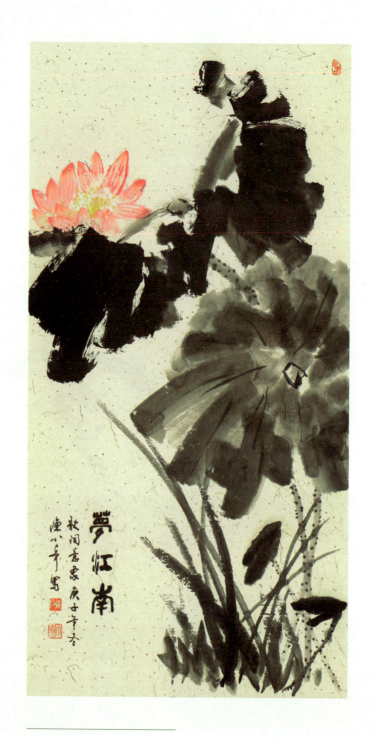

【绘画】
《梦江南》（歌词意象1）
133cm×67cm

草青青水蓝蓝白云深处是故乡故乡在江南雨花桥弯弯白帆点点是梦乡梦乡在江南京知今宵是何时的云烟也不知今夕是伊夕的睡莲祇愿能化作唐宋诗篇长眠在你身边

歌词"梦江南"一九九七丁丑暑夜书于雨中 陈小奇

【书法】

《梦江南》（全文）

120cm×68cm

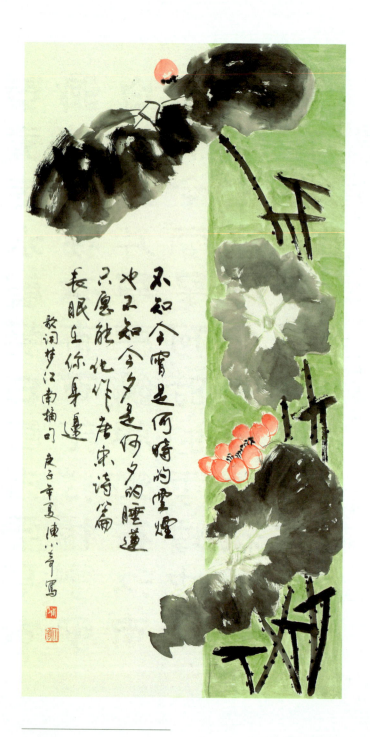

【绘画】

《梦江南》（歌词意象2）

138cm×69.5cm

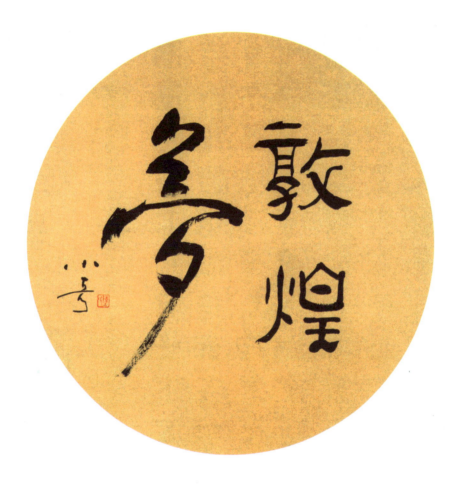

【书法】
《敦煌梦》(歌名)
68cm×68cm

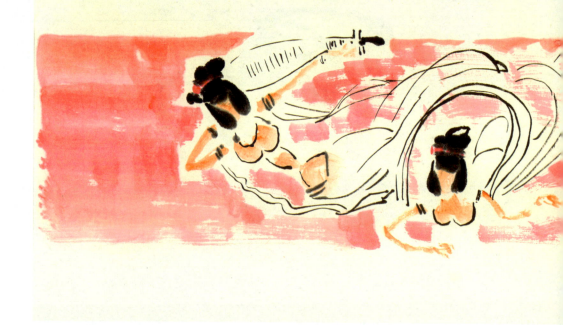

【绘画】
《敦煌梦》（歌词意象1）
60cm×44cm

【书法】
《敦煌梦》(全文)
138cm×68cm

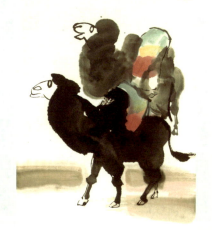

【绘画】

《敦煌梦》(歌词意象2)

138cm×34cm

【书法】
《马背天涯》（歌名）
68cm×68cm

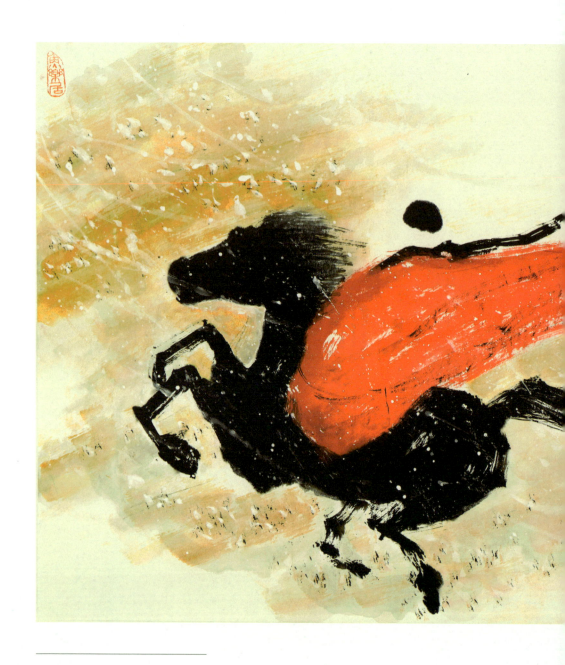

【绘画】
《马背天涯》（歌词意象）
101cm×50cm

粗犷的嗓门剽悍的马,奔走在阴山下漂泊的帐逢女人的心是你回首的家琴弦上拴着一个故事马颠里捣走千万里天涯,瞳梦里的你也还在放牧着大风沙,苍凉的草原奔牧的你走不尽春冬和夏痛苦的思哦痛快的笑,都在这苍天下风暴中不曾皱过眉头,酒壶里总是无尽挂与背上的男子汉,哪管它地响天塌

马背天涯
壬寅夏 小军 写

粗犷的嗓门剽悍的马奔走在阴山下漂泊的帐篷
女人的心是你回首的家琴弦上拨着一个故事马
鞭里卷走千个天涯睡梦里你也还在放牧着大风
沙莽莽的草原奔放的你走尽冬和夏痛苦的怒
吼痛快的笑都在这苍天下风暴中尽皱过眉头
酒壶里总是只无奈挂马背上的男子汉哪营它地
陷天塌

歌词"马背天涯"一九九七丁丑夏日书於广州 陈///书

【书法】
《马背天涯》（全文）
138cm×68cm

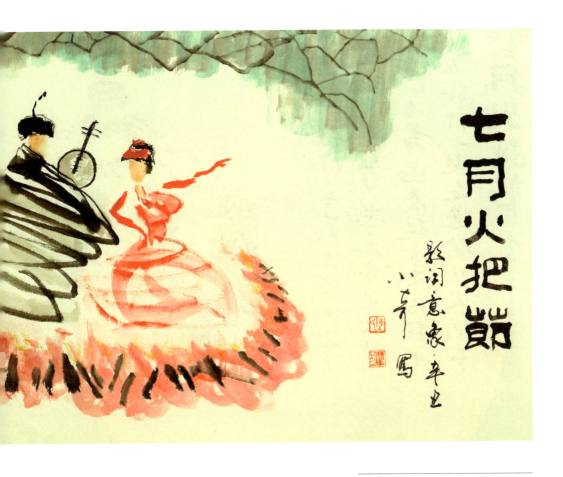

【绘画】
《七月火把节》（歌词意象1）
101cm×50cm

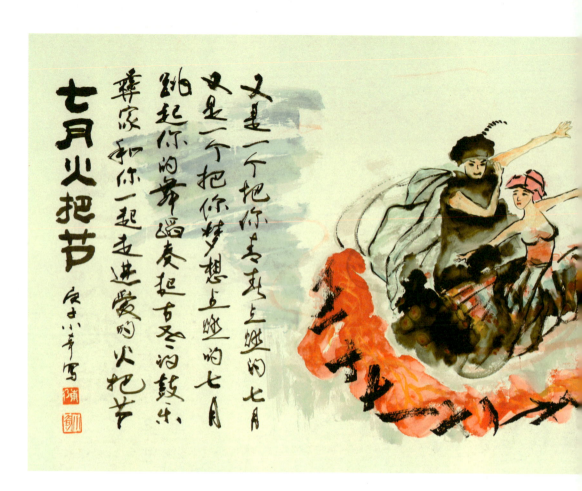

【绘画】
《七月火把节》（歌词意象2）
138cm×69cm

又是一个把你映入眼帘的七月
又是一个把你心灵点燃的青春
骑上你的骏马穿上美丽的衣裳
小伙姑娘一起走进爱的火把节

【书法】
《等你在老地方》（歌名）
68cm×68cm

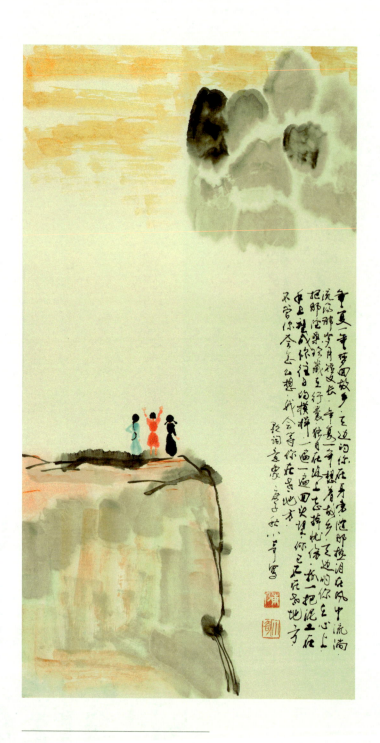

【绘画】
《等你在老地方》(歌词意象1)
101cm×53cm

【书法】
《等你在老地方》（全文）
138cm×68cm

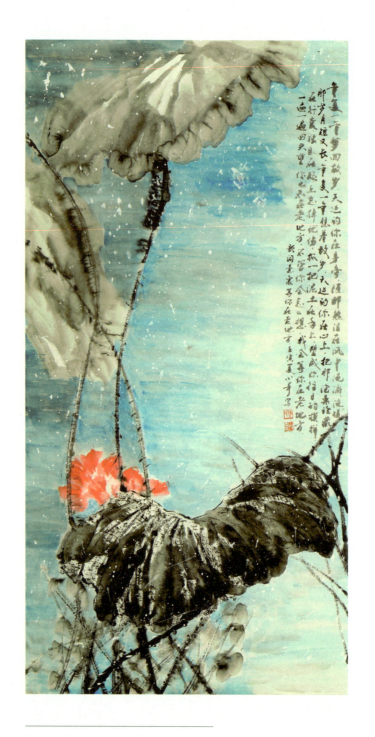

【绘画】
《等你在老地方》（歌词意象2）
138cm×70cm

举头望孤星，低头抚古琴，高山流水吟不尽，空谷觅知音，秋风秋水此登临，秋月秋霜一寸心，世间自有真情在，除却巫山不是云，为有知己万里行，山水苍茫洗胸襟，一曲情思随风去，归来化作断弦琴

歌词高山流水 壬寅陈心亨书

【书法】
《高山流水》（全文）
138cm×70cm

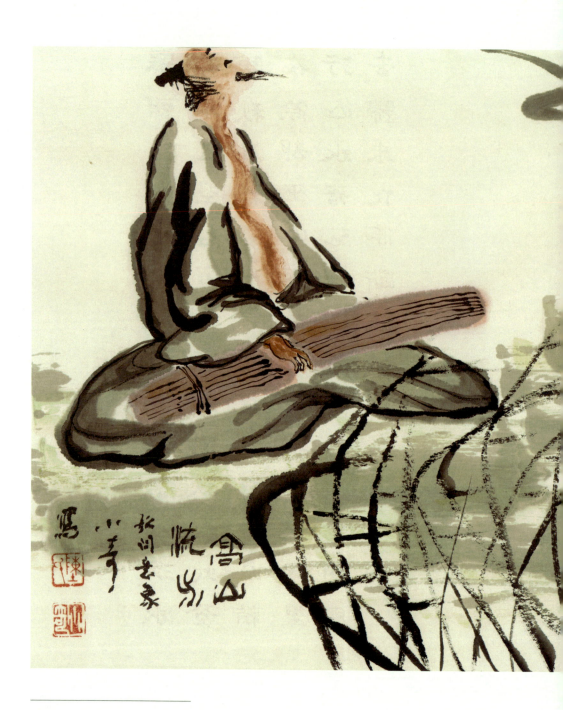

【绘画】
《高山流水》（歌词意象1）
36cm×34cm

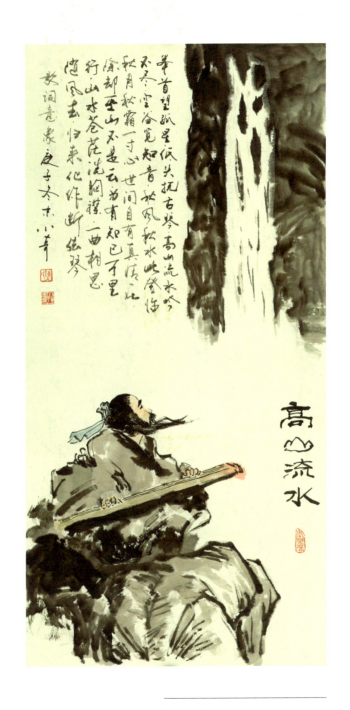

【绘画】
《高山流水》（歌词意象2）
101cm×50cm

你说你是洞庭湖总二的月色,守护着云梦之间美丽的传说,随两厅秋雁我追逐着你的爱风中逝去还听过见湘灵的琴与瑟,你说你是汨罗江鱼二的清波,传递着屈子上官遭二的永垂一叶扁舟,我寻找着你的岸,只为今生能来一次端午鸥韵和墨会上岳阳楼,桂目楚天潇湘,我会记住你心中的忧和火料,两杯酒敬邀你相对饮,走遍天下,这里情最多

龙词这里情最多 壬寅孟陈小青书

【书法】
《这里情最多》（全文）
138cm×70cm

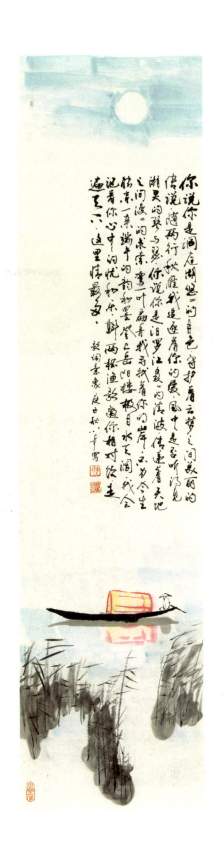

【绘画】
《这里情最多》（歌词意象）
139cm×35cm

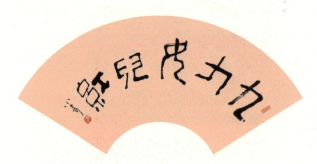

【书法】

《九九女儿红》（歌名）

68cm×34cm

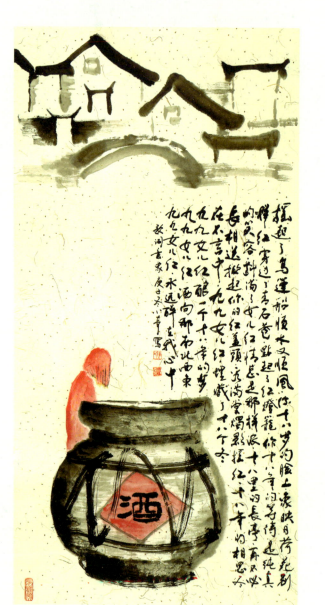

【绘画】

《九九女儿红》（歌词意象1）

133cm×67cm

【书法】

《九九女儿红》（全文）

180cm×50cm

摇起了乌篷船 顺水又顺风 你十八岁的脸上 像映日荷花别样红 穿过了红石巷 点起了红灯笼 你十八岁的笑容 是纯真的等待斟满了的笑容 女儿红情总是那样浓 十八里的长亭再不必送你的红盖头 掀起的红盖头 看满堂烛影摇红 十八年的相思 含在不言中 九九女儿红 埋藏了

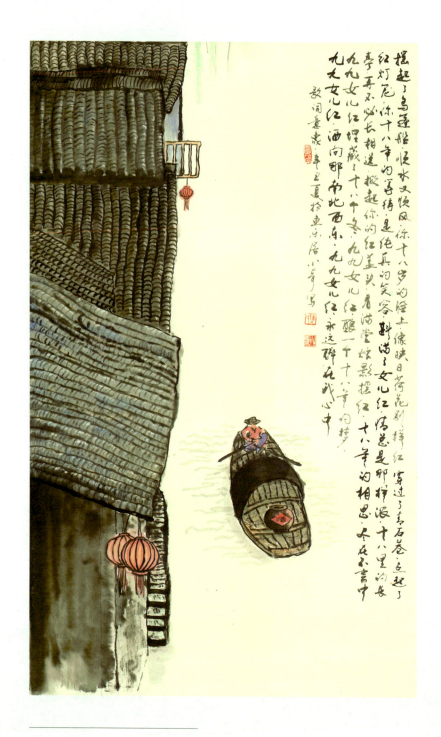

【绘画】
《九九女儿红》（歌词意象2）
113cm×69cm

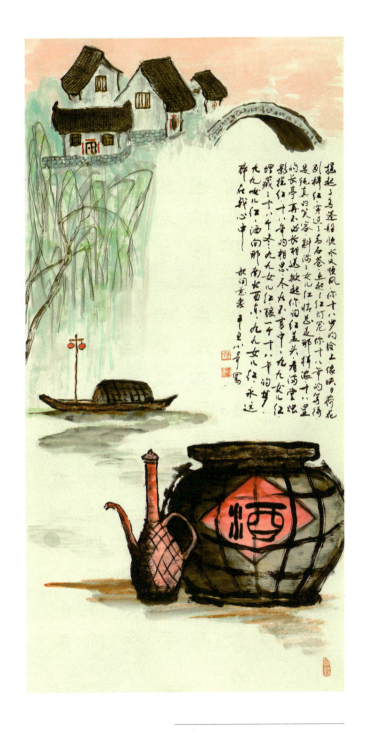

【绘画】
《九九女儿红》（歌词意象3）
138cm×69cm

曾经用水墨丹青卷起了你只为凝视你的美丽取月色裂绫染得荷韵如許誰能够留住你的山青水綠曾經用白墻黛瓦藏起了你只為獨享你的春意看诗香盈盈手醉里浅低唱看誰能看透你的一簾煙雨千年的相約默契的相遇不變的你依然温婉如玉你在我心中家在你懷里這一刻的江南已是我永遠的追憶

敬詞如夢令 壬寅春日 陳小華書

【书法】
《如梦令》（全文）
139cm×69.5cm

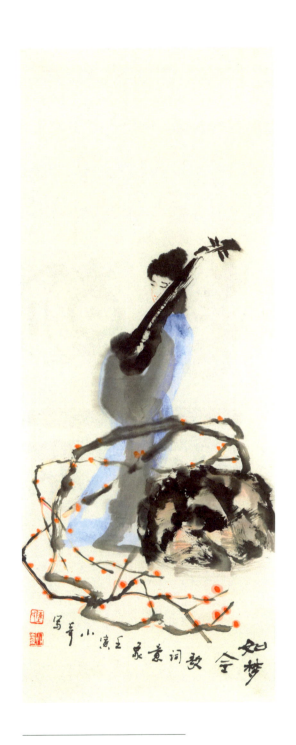

【绘画】

《如梦令》（歌词意象）

99cm×37cm

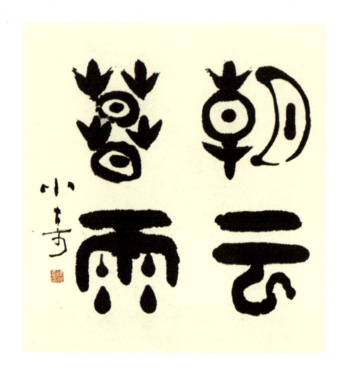

【书法】

《朝云暮雨》（歌名）

68cm×68cm

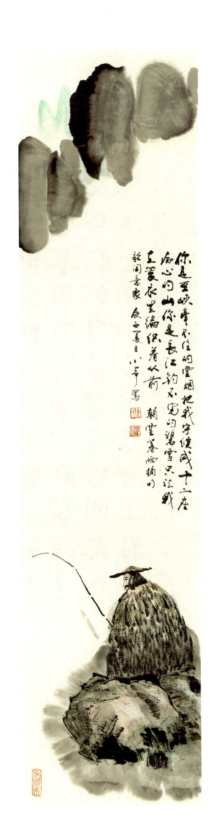

【绘画】
《朝云暮雨》（歌词意象）
139cm×34cm

【书法】

《朝云暮雨》（全文）

83cm×83cm

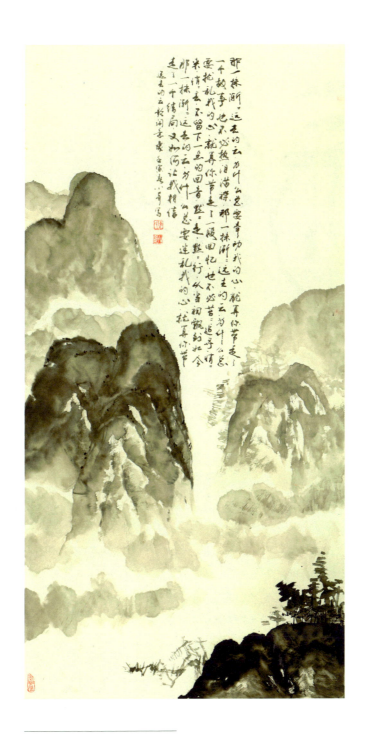

【绘画】

《远去的云》（歌词意象）

138.5cm×69.5cm

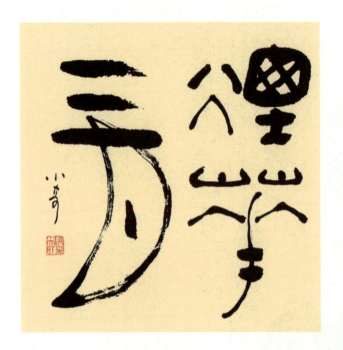

【书法】
《烟花三月》（歌名）
68cm×68cm

【绘画】

《烟花三月》（歌词意象1）

138cm×69cm

【书法】
《烟花三月》（全文）
139cm×70cm

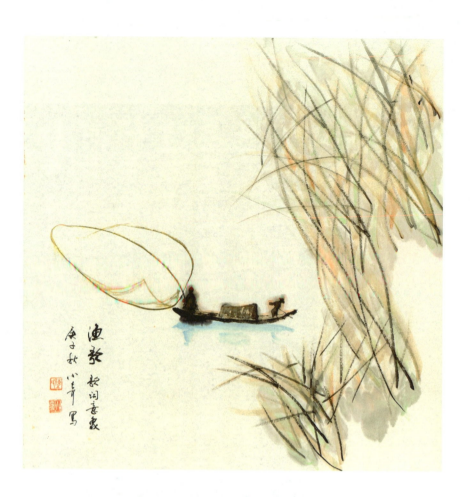

【绘画】

《渔歌》（歌词意象）

69cm×69cm

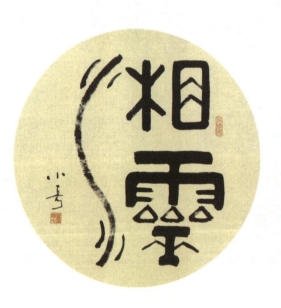

【书法】

《湘灵》（歌名）

68cm×68cm

【书法】

《湘灵》（全文）

136cm×67cm

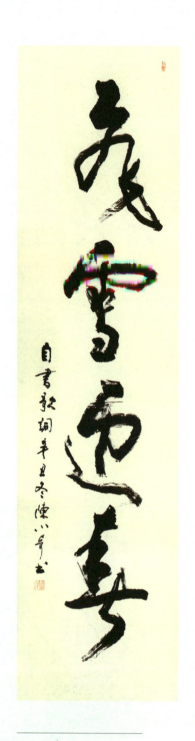

【书法】
《飞雪迎春》（歌名）
248cm×61cm

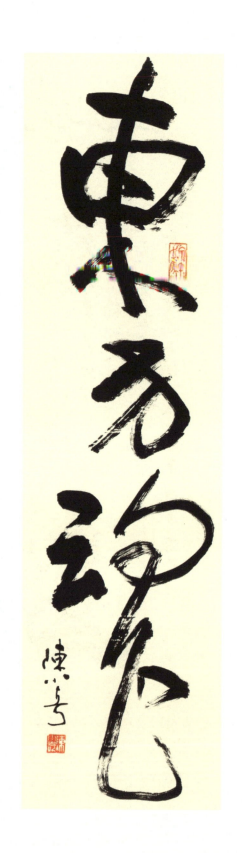

【书法】
《东方魂》（歌名）
177cm×47.5cm

東方魂東方的中華民族是龍的子孫鑽火中燃燒著野性的吶喊原野上飄揚著溫柔的草裙血火中磨煉出寬闊的胸膛風暴里昇華起激昂的聲音一起在崑崙山下鑄槍盾一起在黃河岸邊勤耕耘一起在巍巍長城發聲笑一起在茫茫神州爭發奮東方魂東方遼闊的土地上奔跑著一攀偉大的中國人東方魂

甲子年作 丁丑年春港田歸之夜陳小寿書於筆城三江軒

【书法】
《东方魂》（全文）
233cm×57.5cm

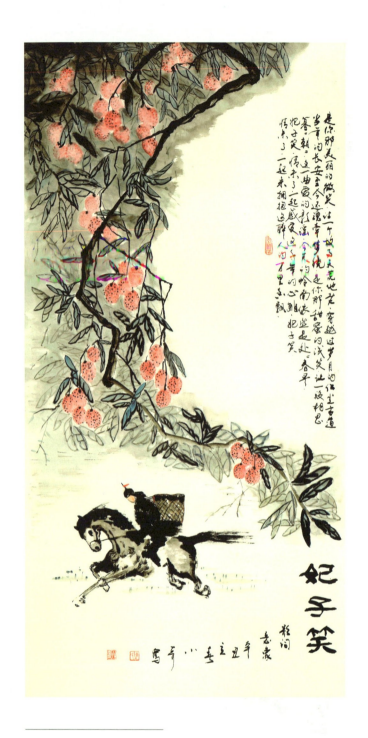

【绘画】

《妃子笑》（歌词意象）

138cm×69.5cm

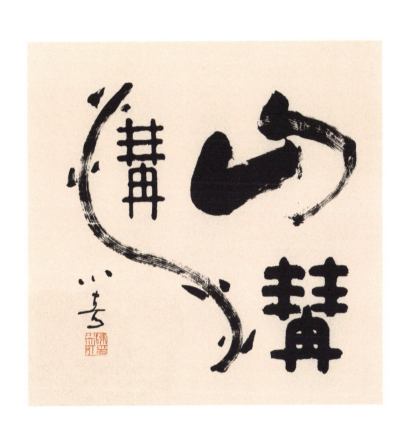

【书法】

《山沟沟》（歌名）

68cm×68cm

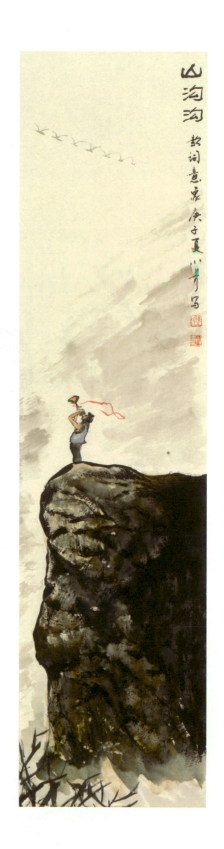

【绘画】
《山沟沟》（歌词意象1）
130cm×33cm

【书法】

《山沟沟》（全文）

138cm×69.5cm

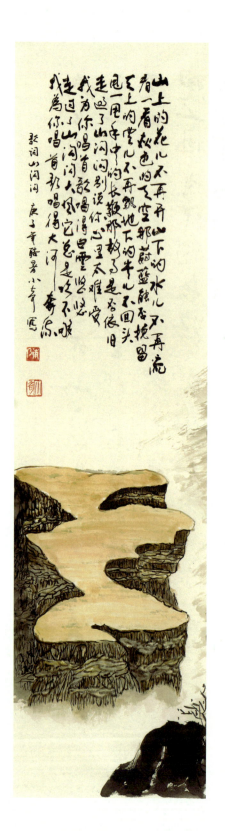

【绘画】
《山沟沟》（歌词意象2）
138cm×36cm

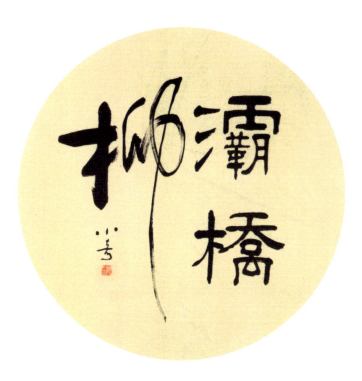

【书法】
《灞桥柳》（歌名）
68cm×68cm

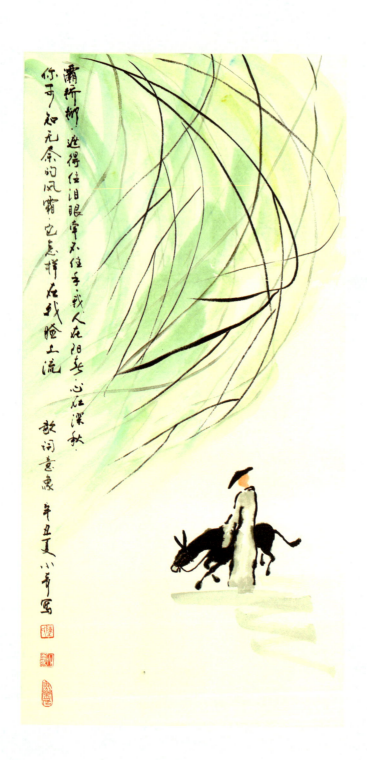

【绘画】
《灞桥柳》（歌词意象1）
101cm×50cm

【书法】
《灞桥柳》（全文）
138cm×68cm

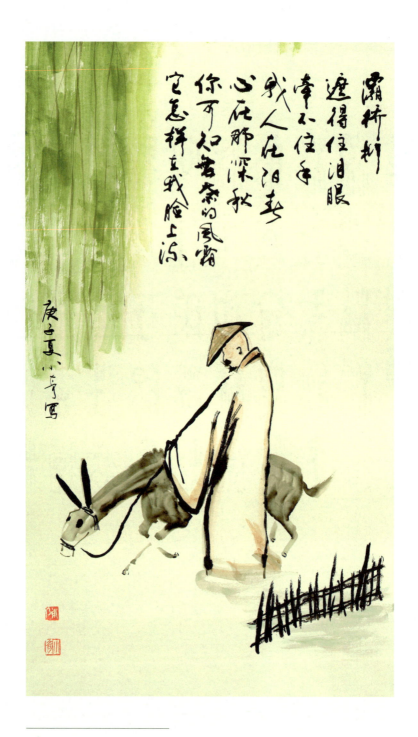

【绘画】

《灞桥柳》（歌词意象2）

120cm×69.5cm

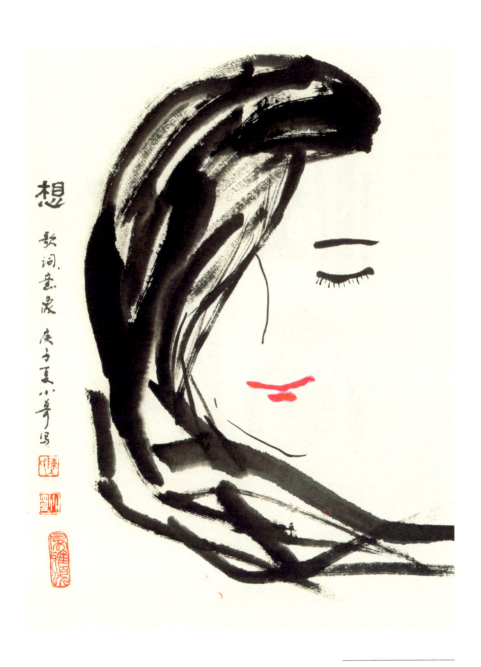

【绘画】
《想》（歌词意象）
53cm×40cm

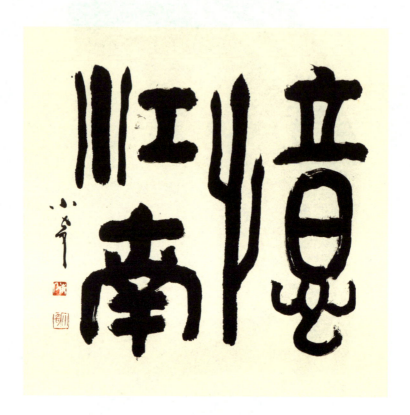

【书法】

《忆江南》（歌名）

68cm×68cm

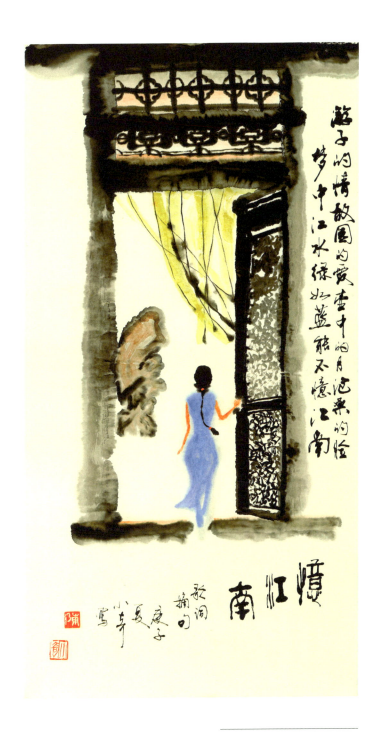

【绘画】

《忆江南》（歌词意象）

101cm×53cm

有几回在梦里摇着船,摇到我日思夜想的江南;有几回在梦里摇着莲,摇到生我养我的运河边,尘封的心常为你流泪,那一盏渔火已点了多少年,三月的乡愁是美丽的丝竹,邀一曲相思鸣乌遍游子的情,故园的爱,壶中的月,笔尖的痕,梦中江南绿如蓝,能不忆江南。

歌词忆江南·全文　陈小奇书

【书法】
《忆江南》（全文）
139cm×69.5cm

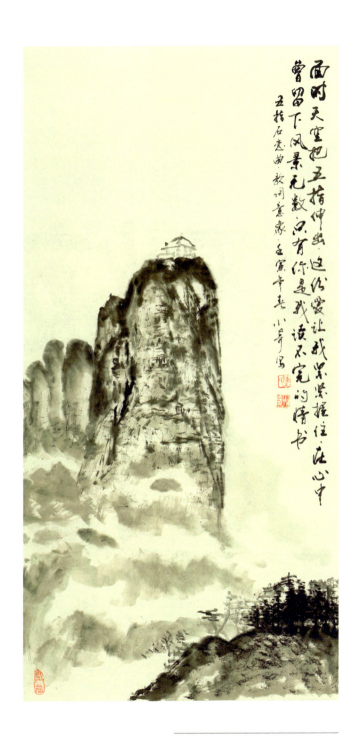

【绘画】
《五指石恋曲》（歌词意象）
101cm×50cm

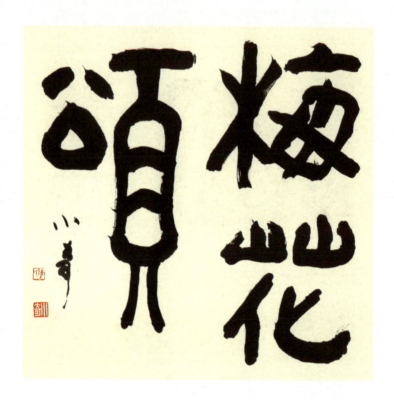

【书法】

《梅花颂》（歌名）

68cm×68cm

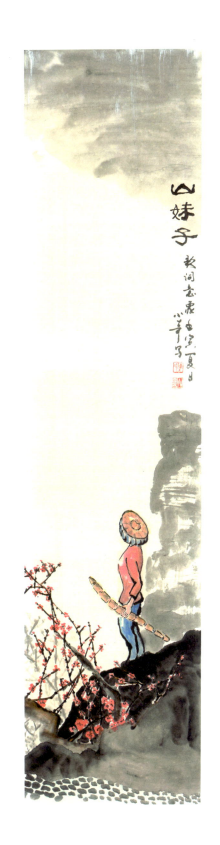

【绘画】
《山妹子》（歌词意象）
137cm×33cm

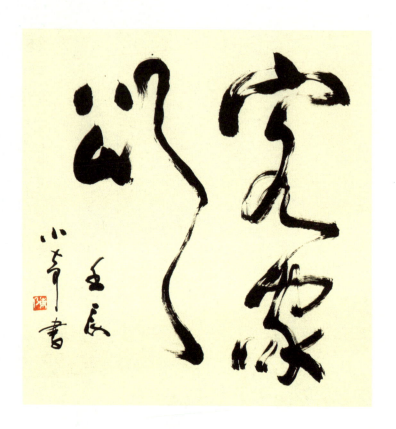

【书法】
《客家颂》（歌名）
68cm×68cm

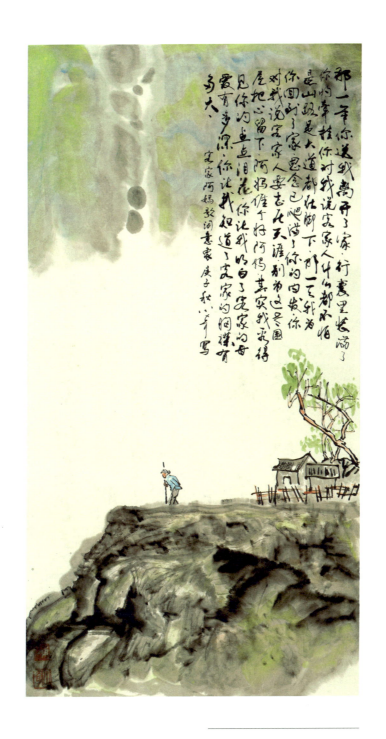

【绘画】

《客家阿妈》（歌词意象）

101cm×53cm

那一年你送我辞行了家行囊里装满了你的牵挂你告诉我说亲家人什么都不怕是山路是大道都在脚下那一天我为你围好了家里墨己爬满了你的白发你告诉我说亲家人要志在天涯别为远冬园庄扯心肠阿妈酒倒个好阿妈妈至宴我怎能瞧见你的鬓泪花你让亲家的日子亲家的娘有多大有多深你让我知道了亲家的模样有多大

歌词客家阿妈 壬寅年夏 陈小奇书

【书法】
《客家阿妈》（全文）
138cm×70cm

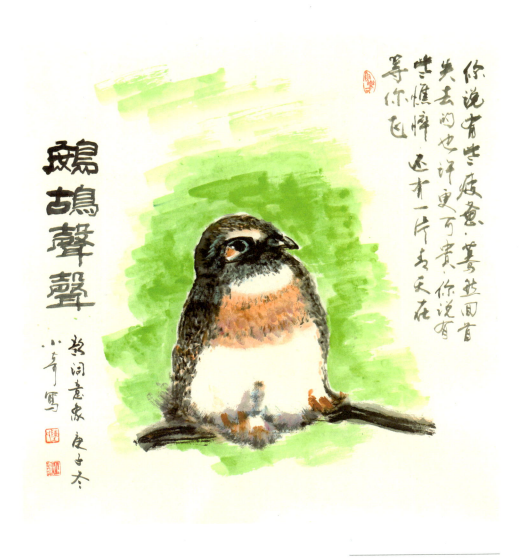

【绘画】
《鹧鸪声声》（歌词意象）
69cm×69cm

【书法】
《故乡你老了吗》（全文）
139cm×69.5cm

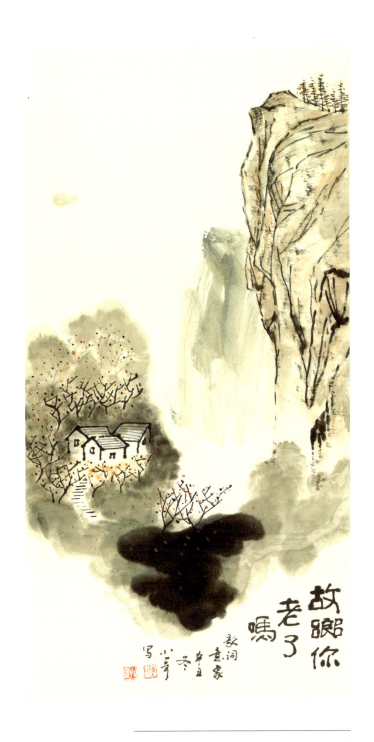

【绘画】

《故乡你老了吗》（歌词意象）

101cm×50cm

一砚宿墨凝在笔端为你我画满了宣纸千卷离家的游子一把古琴留住华年为你我把相思抚了千遍归乡的脚步把小巷轻轻敲响的是用力了容颜啊你总是丹青太久褪了太重访了琴弦故乡啊你总是写不完的是念故年老酒酿在心底故乡啊你总是吟不尽的诗篇故乡啊你总是一壶飘香新酿陈越了人间我把乡愁托付给一天明月只为记住你来越美的沧海桑田

歌词乡思 壬寅春 陈小奇书

【书法】
《乡思》（全文）
138cm×69.5cm

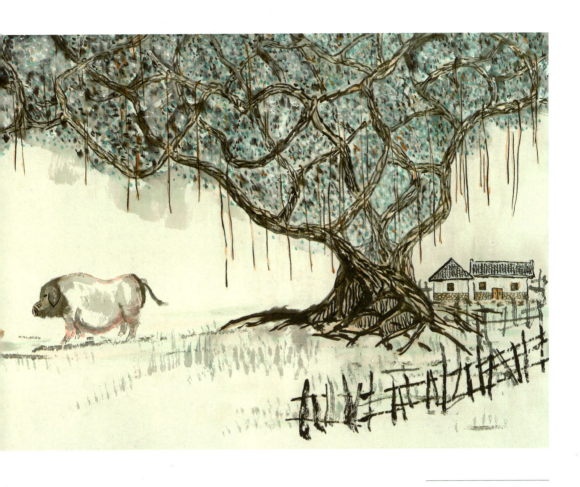

【绘画】

《乡思》（歌词意象）

101cm×50cm

问夕阳这陌生的脸能否亲逢熟悉的家园问夕阳这深秋的眼能否流得出当年的采莲船寻寻觅觅岁岁年年疲倦的心已听不懂那渔歌唱晚思念是夕阳下一壶举不起的酒一片带不走的云烟

丁丑 陈少峰

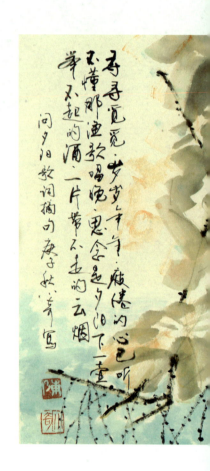

寻寻觅觅，岁岁年年，疲倦的心已听不懂那渔歌唱晚，思念是夕阳下一壶举不起的酒，一片带不走的云烟

问夕阳歌词摘句 庚子秋 少峰写

【书法】
《问夕阳》（全文）
138cm×68cm

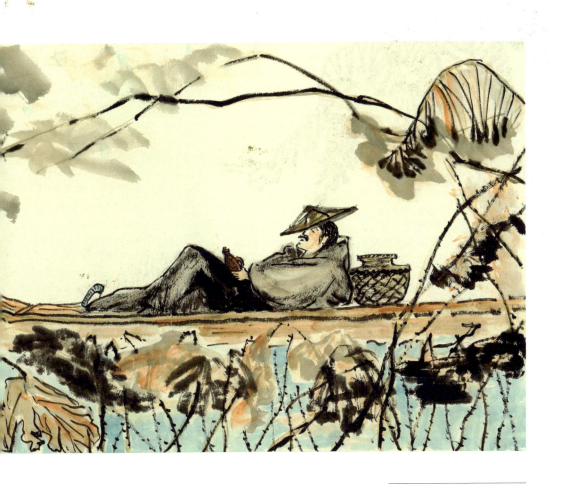

【绘画】
《问夕阳》（歌词意象）
101cm×50cm

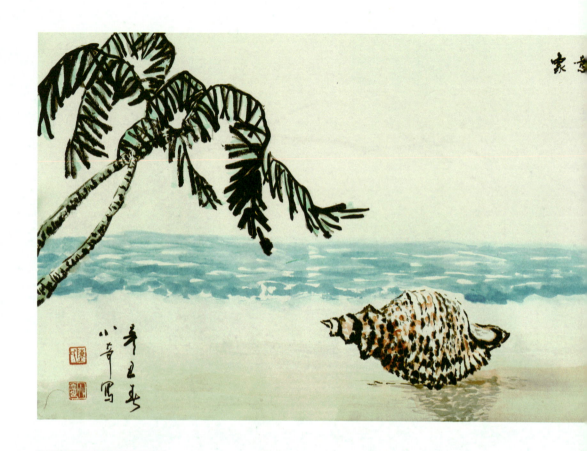

【绘画】
《听涛》（歌词意象）
101cm×46cm

【书法】
《紫砂》（全文）
139cm×69.5cm

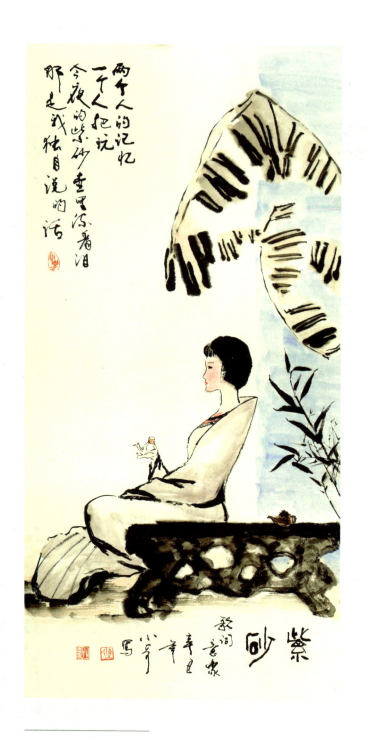

【绘画】

《紫砂》（歌词意象）

101cm×50cm

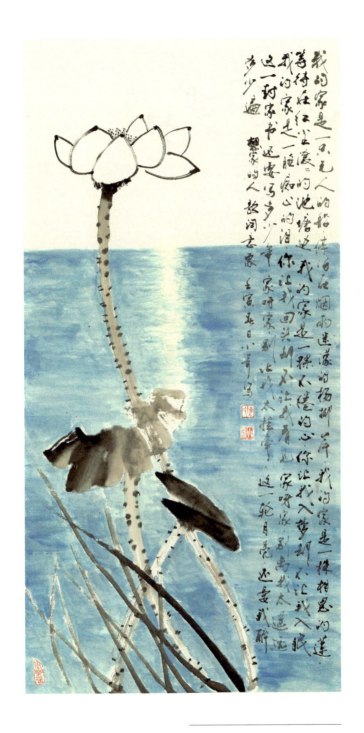

【绘画】

《想家的人》（歌词意象）

101cm×50cm

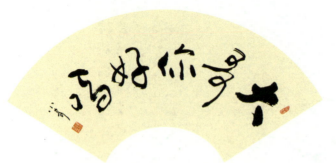

【书法】
《大哥你好吗》（歌名）
68cm×34cm

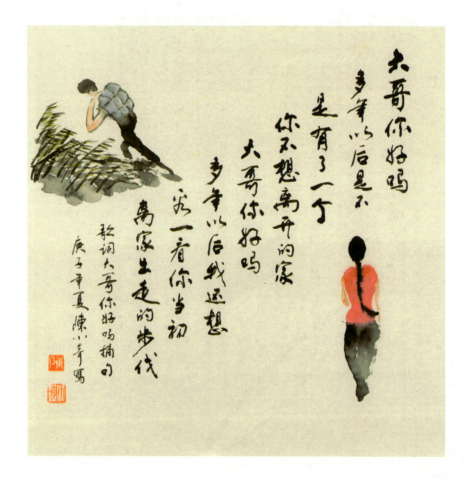

【绘画】
《大哥你好吗》（歌词意象1）
69cm×69cm

每一天都走着别人为你安排的路你终於因為一次迷路離開了家從此以後你有了一個屬於自己的夢你願意付出畢生的代價每一天做着別人為你計劃的事你終於因為一件傻事離開了家從此以後你有了一雙屬於自己的手你願意忍受心中所有的伤疤大哥你好嗎多年以後你是不是有了一個你不想離開的家大哥你好嗎多年以後我還想看一看你當初離家出走的步伐

歌詞大哥你好嗎
陳心箏書 壬寅基

【书法】
《大哥你好吗》（全文）
138cm×70cm

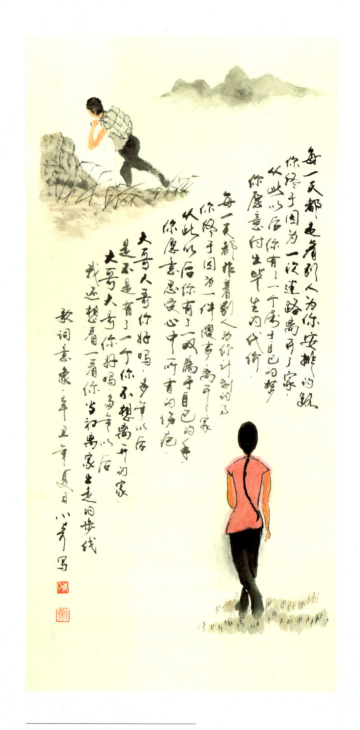

【绘画】

《大哥你好吗》（歌词意象2）

138cm×69cm

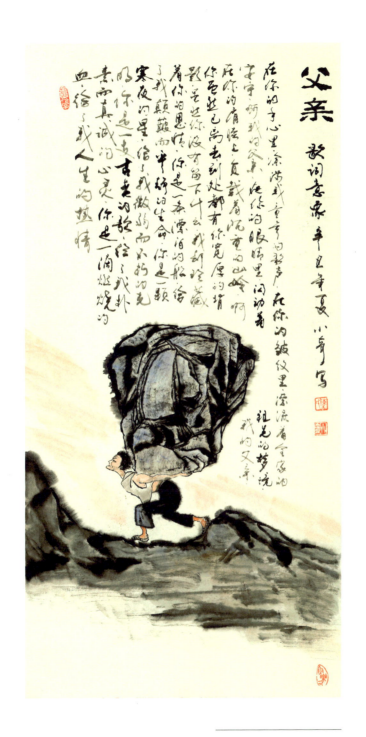

【绘画】

《父亲》（歌词意象）

101cm×50cm

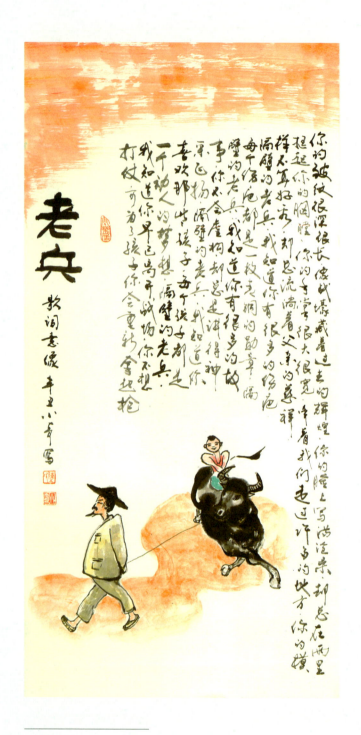

【绘画】

《老兵》（歌词意象）

101cm×50cm

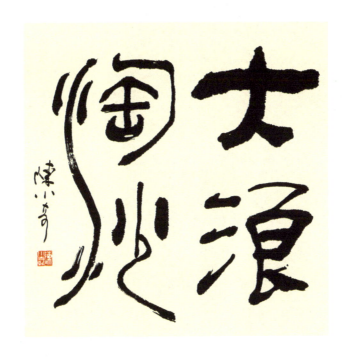

【书法】
《大浪淘沙》（歌名1）
68cm×68cm

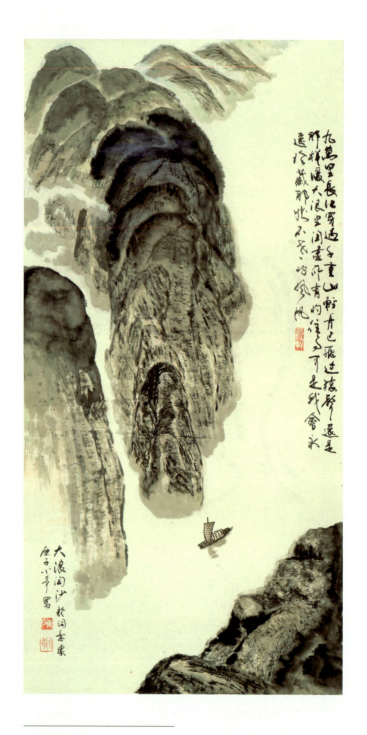

【绘画】

《大浪淘沙》（歌词意象）

138.5cm×69.5cm

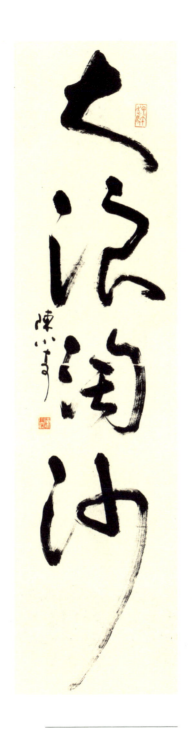

【书法】
《大浪淘沙》(歌名2)
138cm×34cm

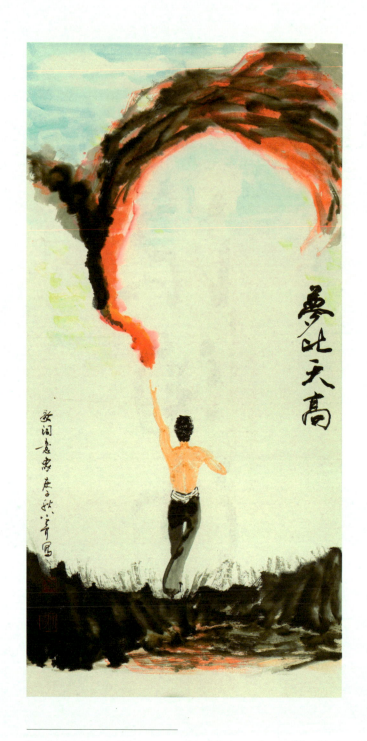

【绘画】

《梦比天高》（歌词意象）

101cm×50cm

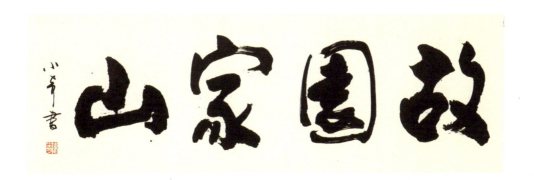

【书法】

《故园家山》（歌名）

138cm×34cm

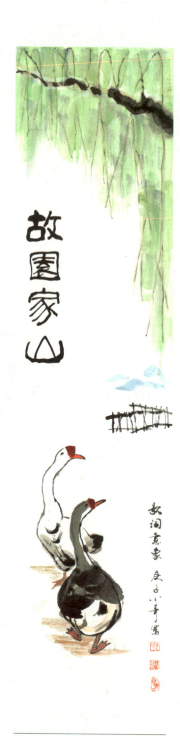

【绘画】
《故园家山》（歌词意象）
139cm×34cm

清明的雨啊连着了故乡的门人世不沧连绵滚滚的回乡路人们走了一年又一年清明的雨啊连着天盾一次亲人想想祖先绿草萋萋的思乡曲轻轻唱了一遍又一遍那是我的故园我的家山为何不在清明才来我眼眶是不是只有这样的日子才能和故乡把手牵那是家的故园我的家山为何不在清明才走进心间不是只有这样的方式才能让我们记住呀

歌词故园家山
壬寅陈荣立

【书法】
《故园家山》（全文）
138cm×69.5cm

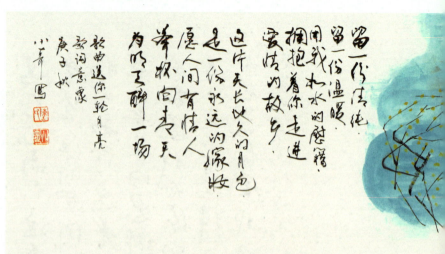

【绘画】

《送你一轮月亮》（歌词意象）

139cm×34cm

【绘画】

《离开家的日子》（歌词意象）

101cm×50cm

送你一轮月亮
挂在你的心上
照亮所有的岁月
所有的地方
聚散和离合
就在这一刻
阴晴和暑寒
随着清风飘散
只有亲情在相望

送你一轮月亮
挂在你的心上
抚平所有的思念
所有的沧桑

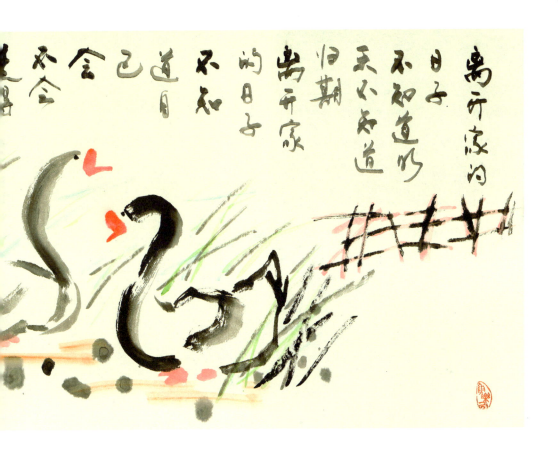

离开家的
日子
不知道归期
天不知道
归期
离开家
的日子
不知
道月
亮自己
会不会
寂寞

【书法】

《故乡最吉祥》（全文）

180cm×50cm

故乡最吉祥

梅花红似火仿佛往
日的女儿妆竹影摇啊
摇拂过了瓦爱板桥
霜一别多少年去依然
瓦砌首多少年马郎没

家乡

亲人告诉我家乡天天
在改变,再不是那一
样褪了色的老
照片,亲人告
诉我家乡
妃游子带挂
念,在外的人
儿啊,都是家
乡的好名片

歌词意象家乡 庚子

太奇

【绘画】
《家乡》（歌词意象）
101cm×50cm

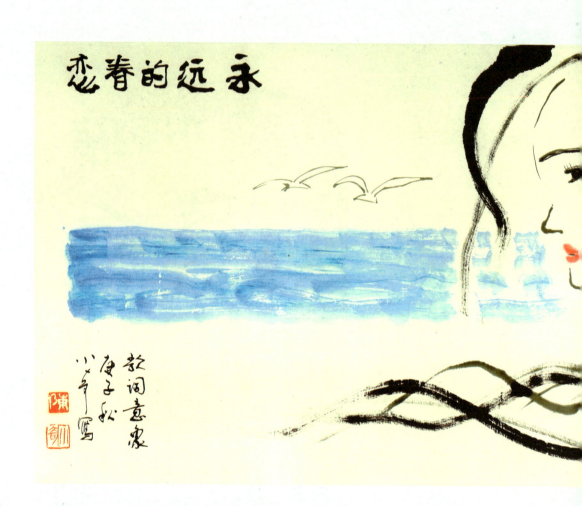

【绘画】
《永远的眷恋》（歌词意象）
101cm×53cm

【书法】
《彩云飞》（歌名）
68cm×68cm

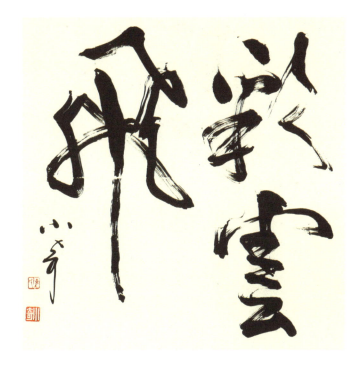

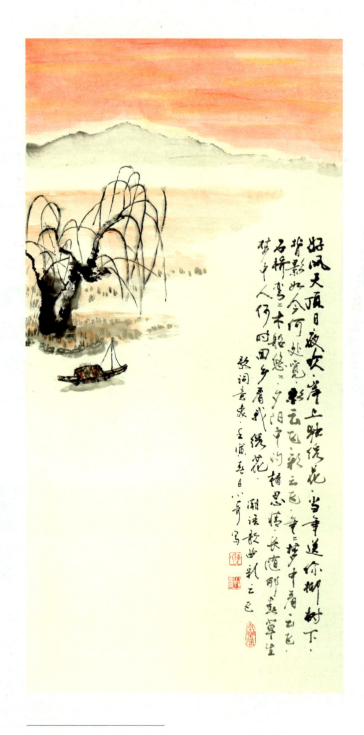

【绘画】

《彩云飞》（歌词意象）

101cm×50cm

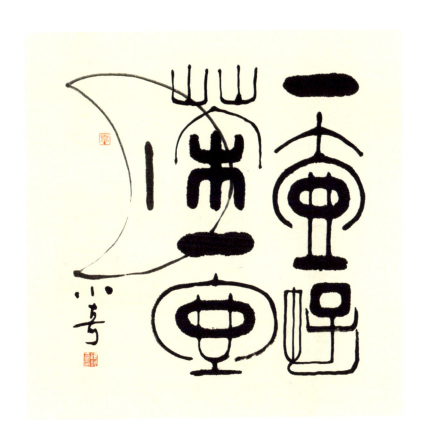

【书法】
《一壶好茶一壶月》(歌名)
68cm×68cm

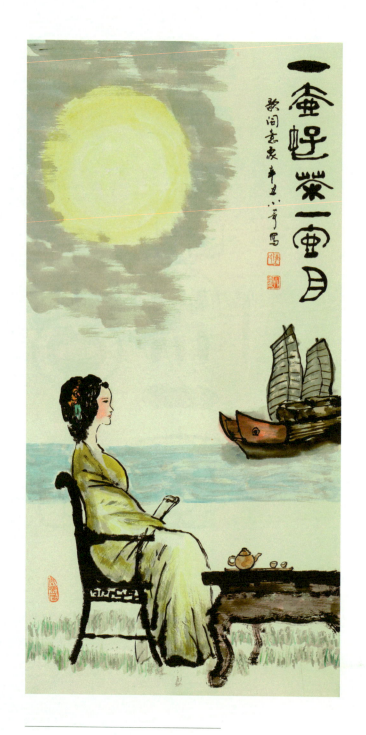

【绘画】
《一壶好茶一壶月》（歌词意象1）
101cm×50cm

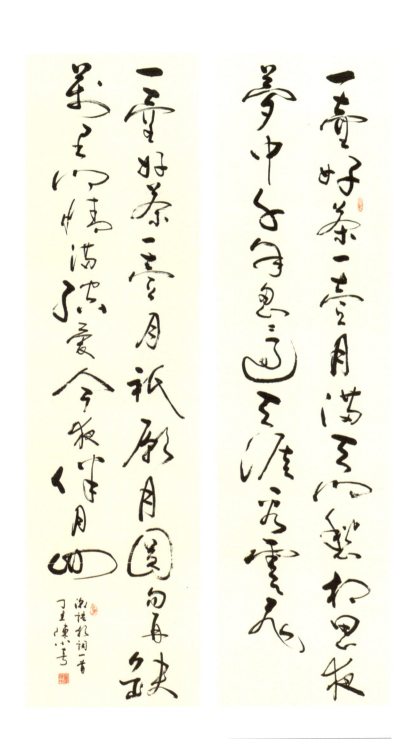

【书法】
《一壶好茶一壶月》（全文）
177cm×45cm×2

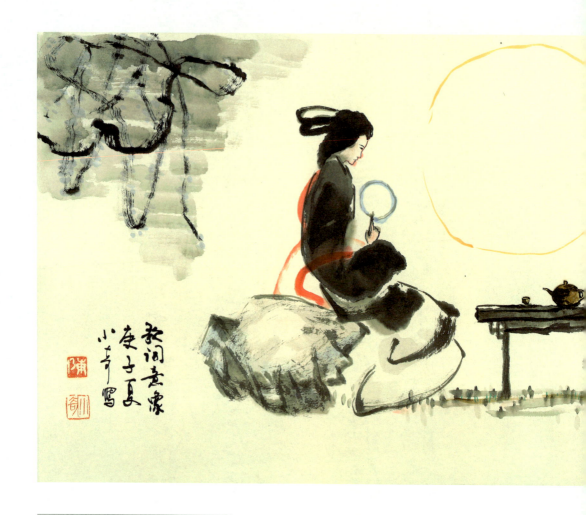

【绘画】
《一壶好茶一壶月》（歌词意象2）
101cm×53cm

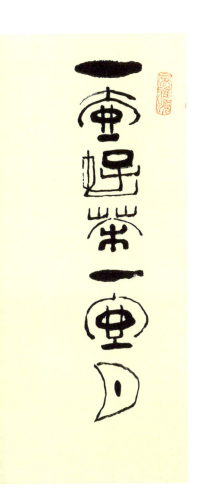
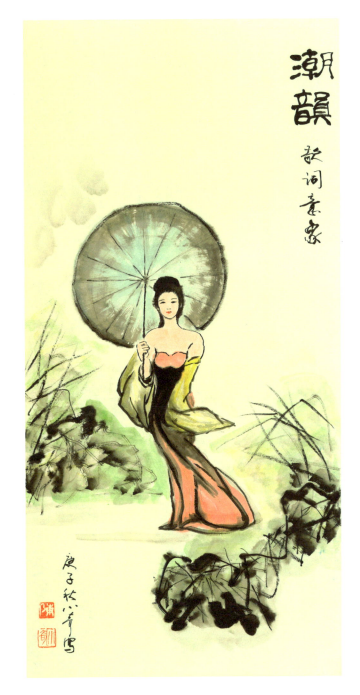

【绘画】
《潮韵》（歌词意象）
101cm×50cm

【书法】

《我不想说》（歌名）

68cm×34cm

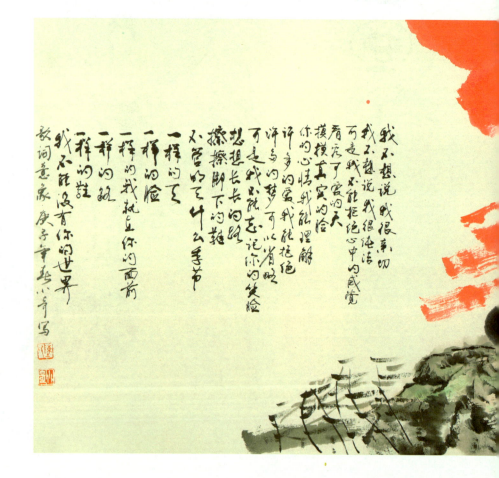

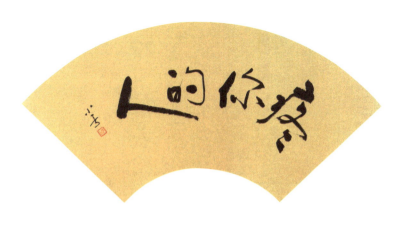

【书法】
《疼你的人》（歌名）
68cm×34cm

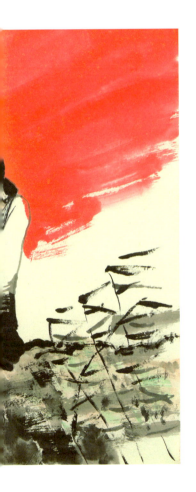

【绘画】
《我不想说》（歌词意象）
92cm×53cm

【书法】

《疼你的人》（全文）

136cm × 48cm

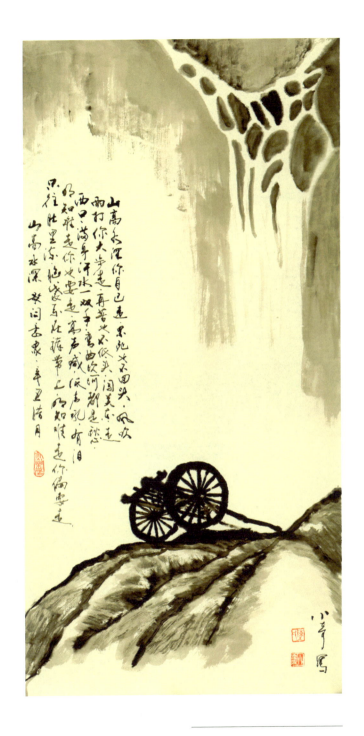

【绘画】

《山高水深》（歌词意象）

101cm×50cm

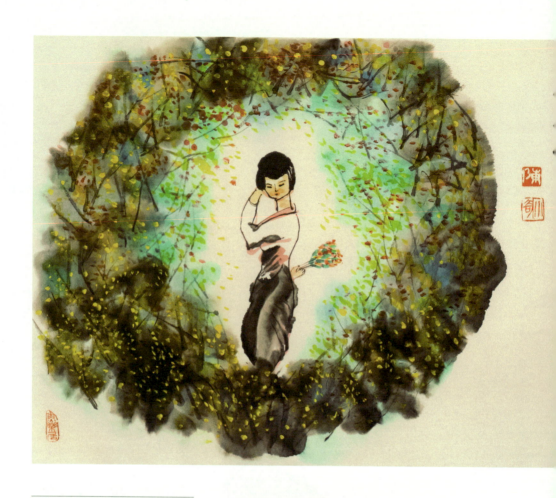

【绘画】

《花开的季节》（歌词意象）

101cm×50cm

【绘画】

《花魂》（歌词意象）

101cm×50cm

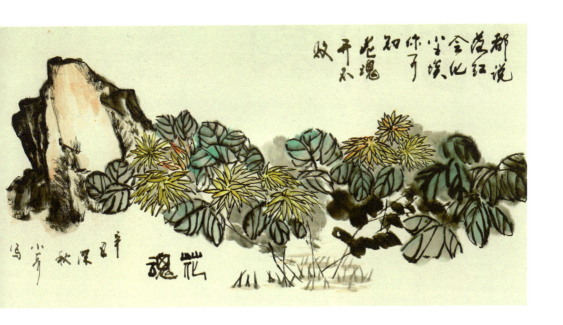

【书法】

《陪你坐一会》（歌名）

68cm×68cm

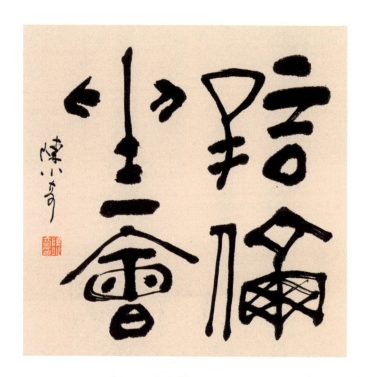

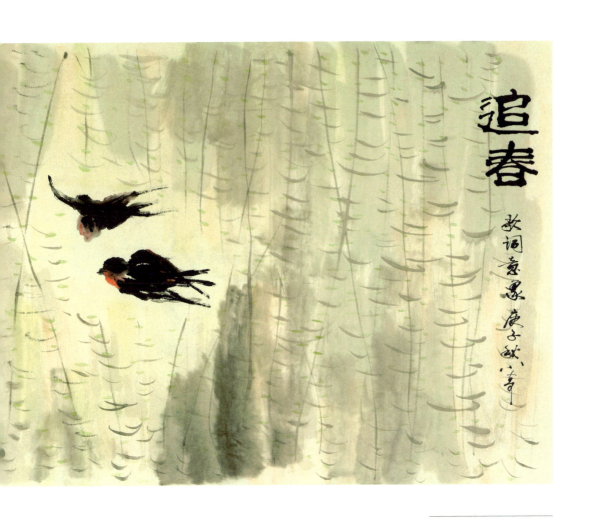

【绘画】

《追春》（歌词意象）

101cm×53cm

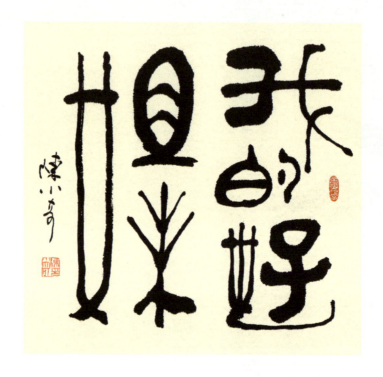

【书法】
《我的好姐妹》（歌名）
68cm×68cm

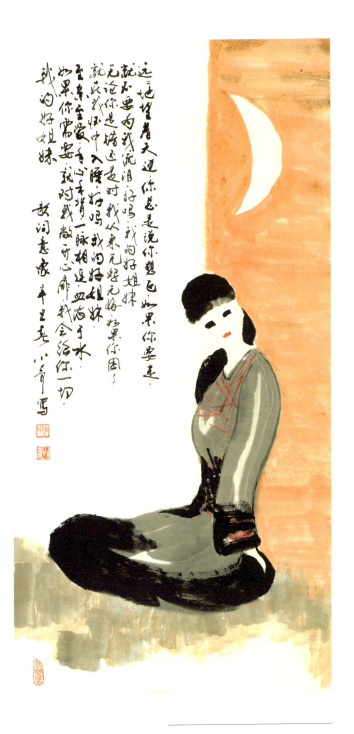

【绘画】
《我的好姐妹》（歌词意象）
101cm×50cm

【书法】
《最美的牵挂》（歌名）
68cm×34cm

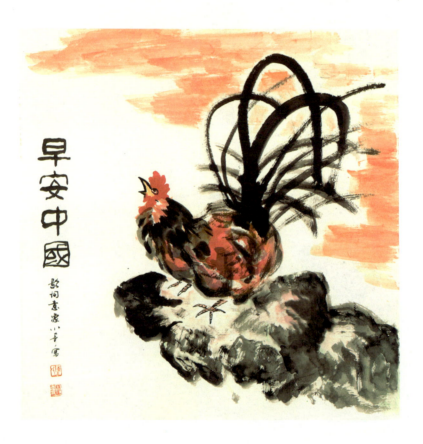

【绘画】
《早安中国》（歌词意象）
69cm×69cm

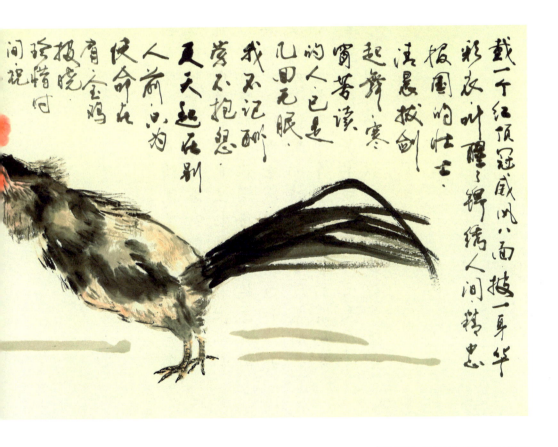

【绘画】

《金鸡报晓》（歌词意象）

101cm×53cm

是一份怎样的请柬牵动着珠江的波涛万里游轮上的月色
连着你的家乡陌生霓虹很快会变得熟悉和你去看看潮汐
小蛮腰总是娇俏如你这里的梦想都能生长过去和未来都
一样美丽是一种怎样的心情让阳光灿烂得潇洒随意打开
的趟栊门说着许多故事那些缘份总会有机会相遇和你去
叹叹嘆早茶永庆坊依然温暖如昔这里的情感都有结果脚下
和远方会写满传奇广州天天在等着你等着那些春的消息穿
趟千年的芭蕉夜雨我会听见你带笑的步履广州天天在等
你等着那些爱的花期花开的日子有我有你一城岁月相守
相依

歌词广州天天在等你 壬寅夏日于羊城 陈小奇书

【书法】
《广州天天在等你》（全文）
139cm×70cm

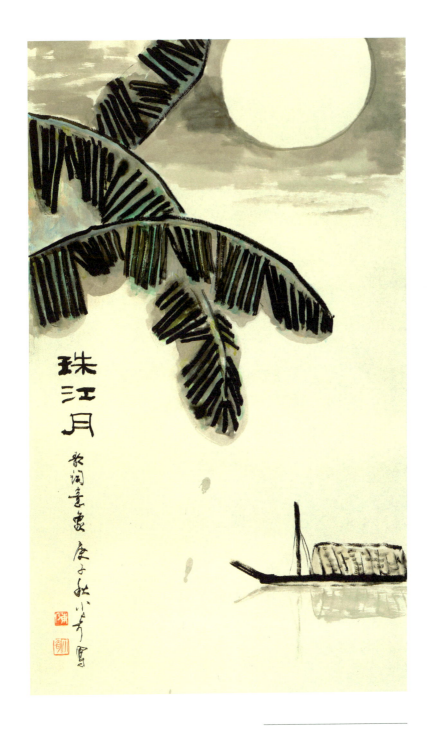

【绘画】
《珠江月》（歌词意象1）
117cm×69cm

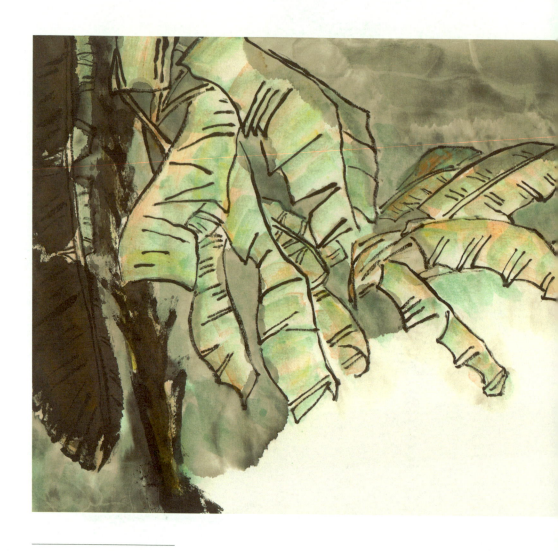

【绘画】
《珠江月》(歌词意象2)
59cm×34cm

【绘画】
《珠江月》（歌词意象3）
138.5cm×69.5cm

【绘画】

《珠江月》（歌词意象4）

79cm×34cm

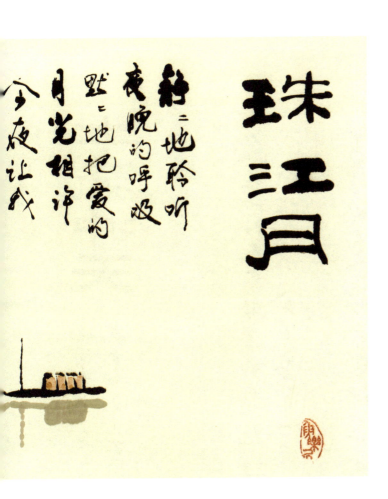

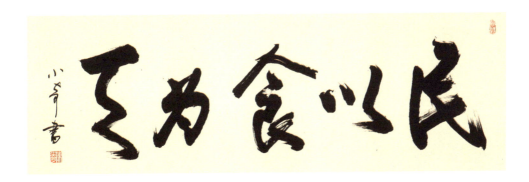

【书法】
《民以食为天》（歌名）
138cm×34cm

牛气冲天

歌词意象·庚子岁末小羊写

【书法】

《民以食为天》（全文）

138cm×70cm

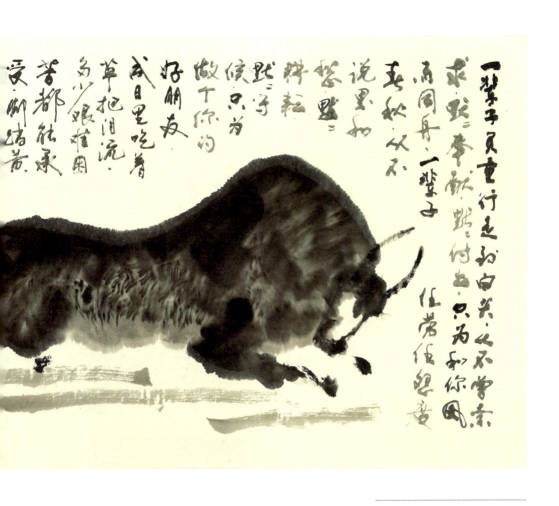

【绘画】
《牛气冲天》（歌词意象）
101cm×53.5cm

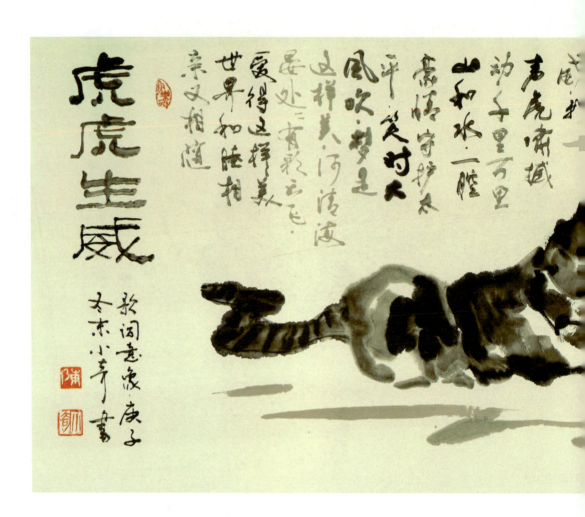

【绘画】
《虎虎生威》（歌词意象）
101cm×53cm

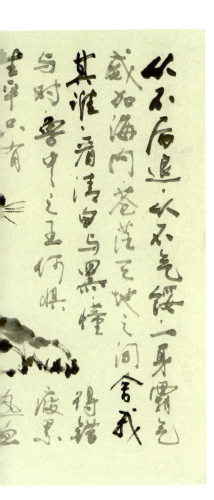
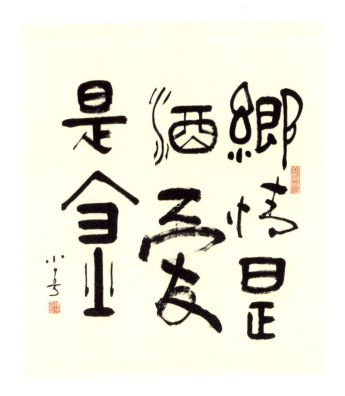

【书法】

《乡情是酒爱是金》（歌名）

68cm×68cm

【书法】
《乡情是酒爱是金》（全文1）
138cm×34cm×2

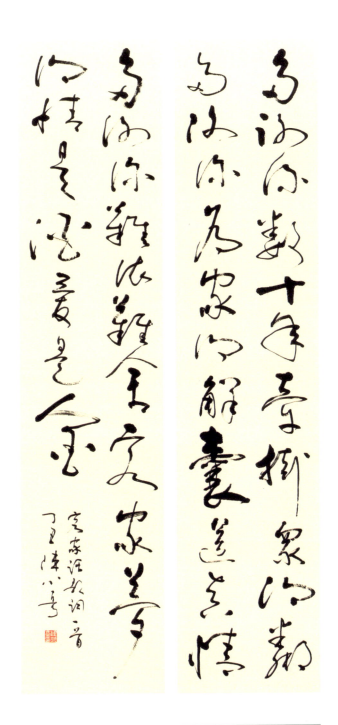

【书法】
《乡情是酒爱是金》（全文2）
138cm×34cm×2

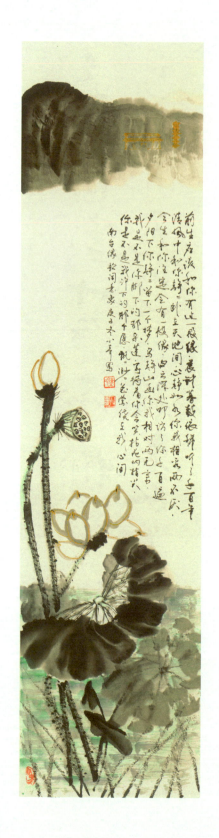

【绘画】
《南台缘》（歌词意象）
139cm×34cm

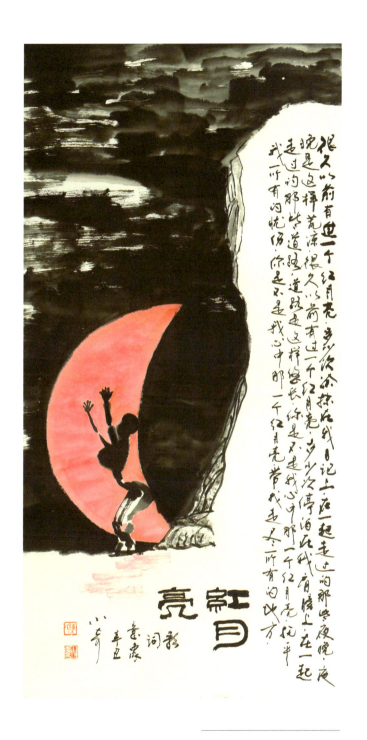

【绘画】

《红月亮》（歌词意象）

101cm×50cm

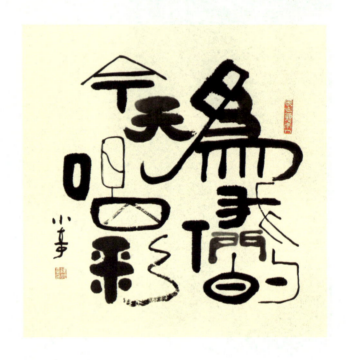

【书法】
《为我们的今天喝彩》（歌名）
68cm×68cm

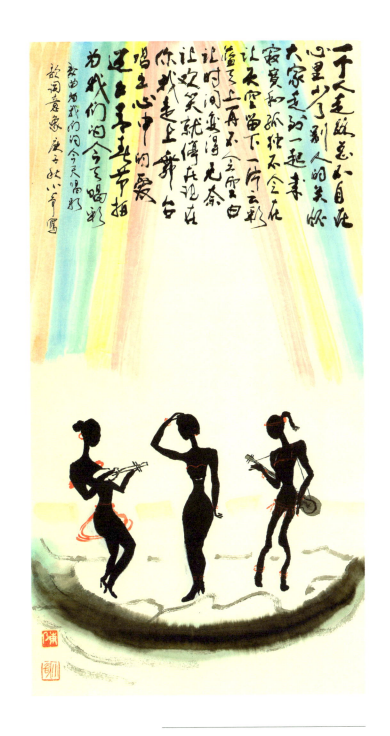

【绘画】
《为我们的今天喝彩》（歌词意象）
101cm×53cm

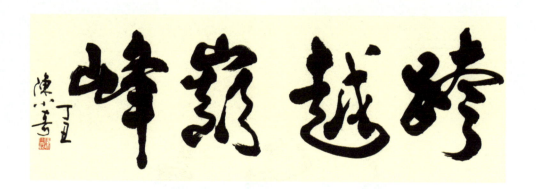

【书法】
《跨越巅峰》（歌名）
138cm×34cm

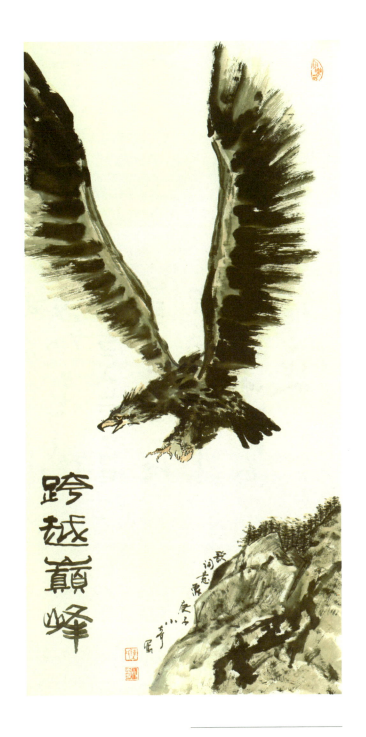

【绘画】
《跨越巅峰》（歌词意象）
101cm×50cm

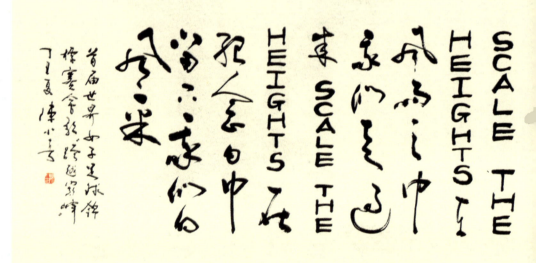

【书法】

《跨越巅峰》（全文）

233cm×58.5cm

把所有的愛圓本一個美夢向東方的陽光一切可好一道美麗的彩虹推讓所有的心化作一束鮮花燦爛的夜空吾中等著你暉

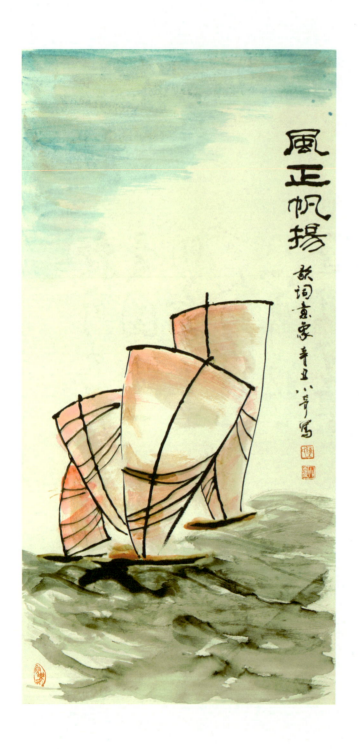

【绘画】

《风正帆扬》（歌词意象）

101cm×50cm

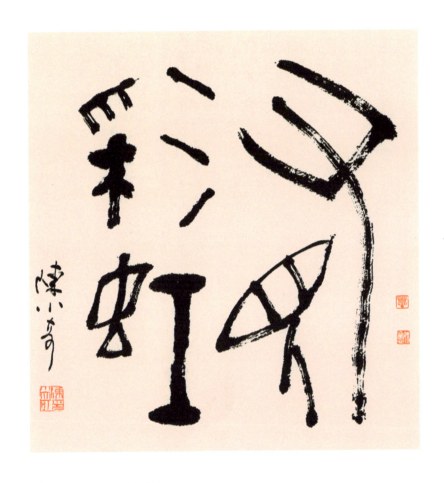

【书法】
《又见彩虹》（歌名）
68cm×68cm

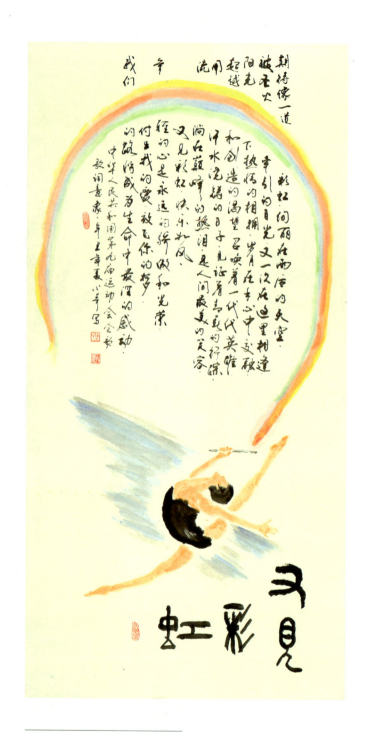

【绘画】

《又见彩虹》（歌词意象1）

139cm×69.5cm

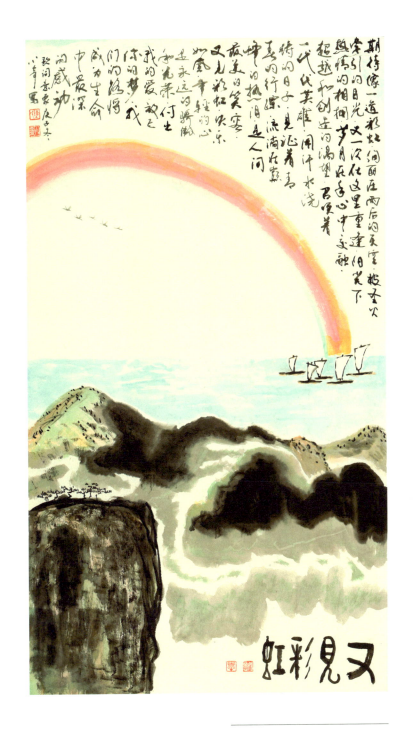

【绘画】
《又见彩虹》（歌词意象2）
124cm×69.5cm

【书法】

《最美的风采》（全文）

138cm×68cm

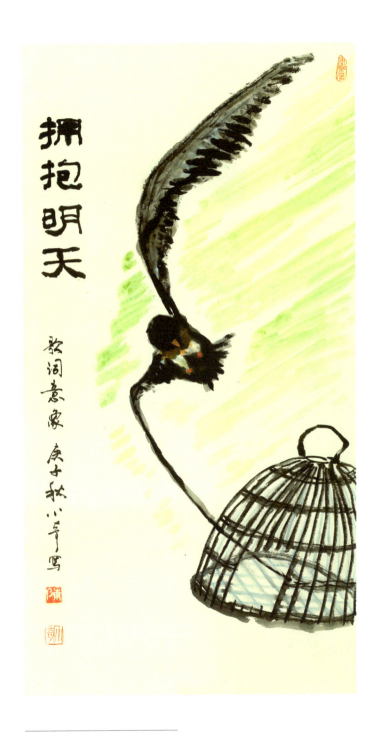

【绘画】
《拥抱明天》（歌词意象）
101cm×53cm

【书法】

《巴山夜雨》（歌名）

68cm×68cm

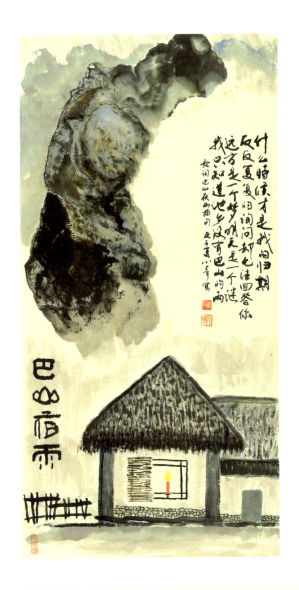

【绘画】

《巴山夜雨》（歌词意象）

138cm×69.5cm

【书法】

《巴山夜雨》（全文）

233cm×59cm

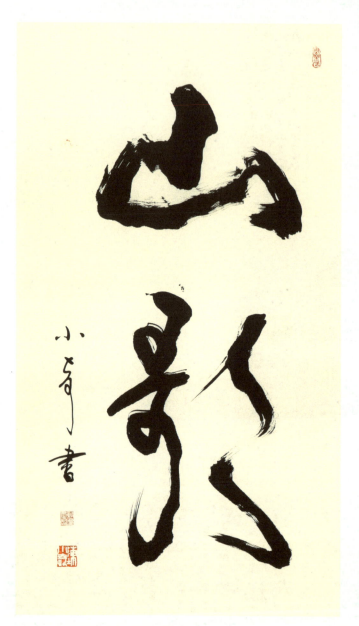

【书法】
《山歌》（歌名）
138cm×68cm

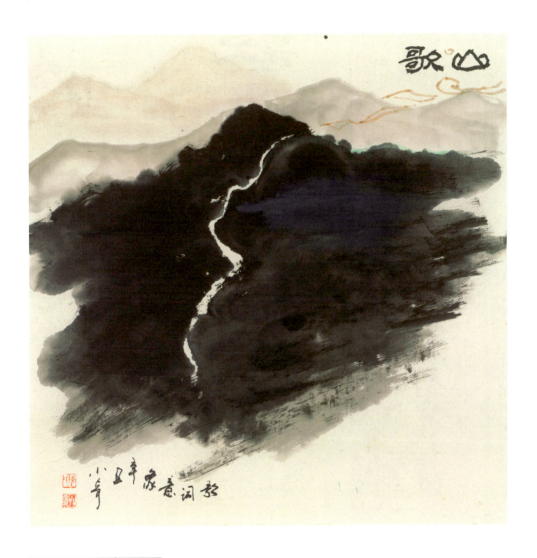

【绘画】
《山歌》（歌词意象1）
69cm×69cm

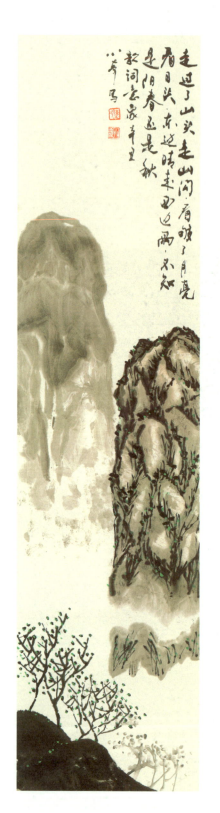
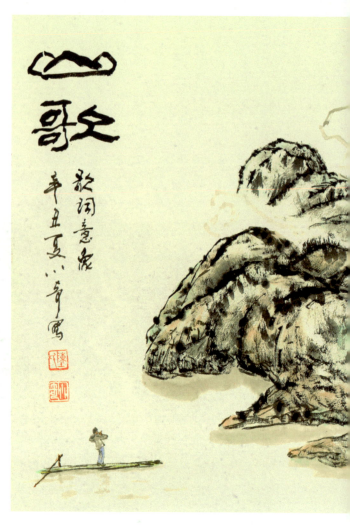

【绘画】
《山歌》（歌词意象2）
139cm×34cm

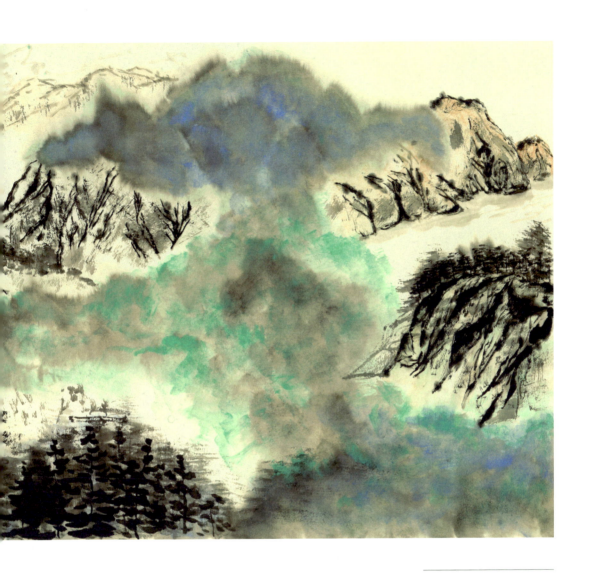

【绘画】
《山歌》（歌词意象3）
101cm×50cm

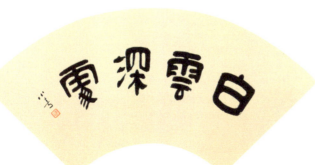

【书法】
《白云深处》（歌名）
68cm×34cm

【绘画】

《白云深处》（歌词意象）

138cm×69cm

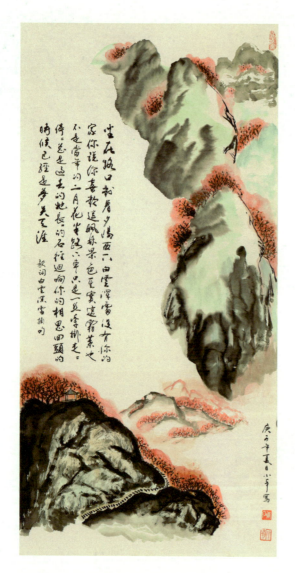

【书法】
《白云深处》（全文）
233cm×59cm

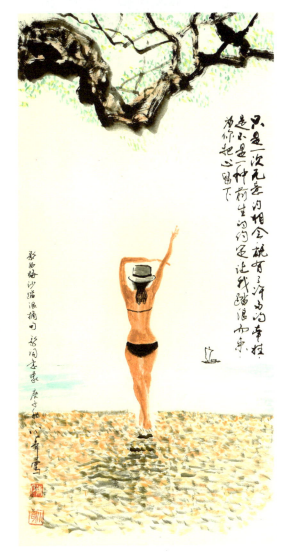

【绘画】
《梅沙踏浪》（歌词意象）
101cm×50cm

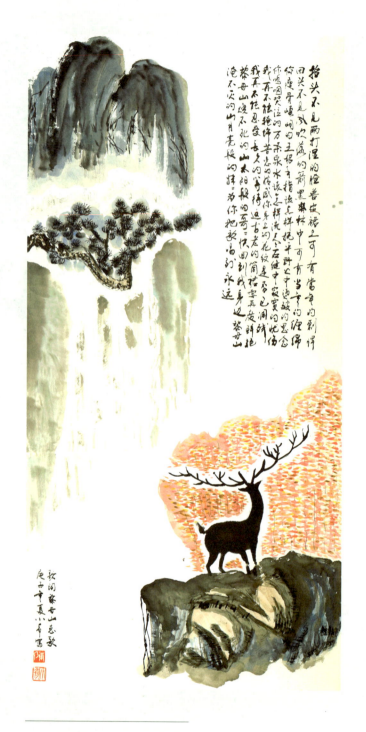

【绘画】

《黎母山恋歌》（歌词意象）

139cm×69cm

【书法】
《天苍苍地茫茫》（全文）
138cm×68cm

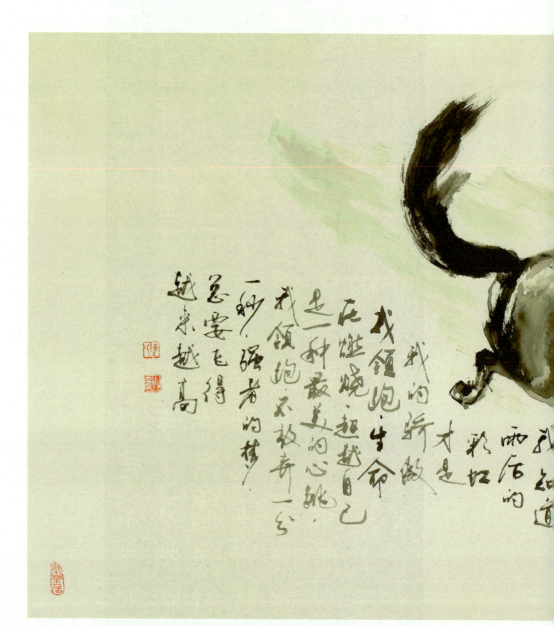

我领跑，生命
在燃烧，超越自己
是一种最美的心跳，
我领跑，不放弃一分
一秒强者的梦，
总要飞得
越来越高

我的新敢
才是
我知道
雨后的
彩虹

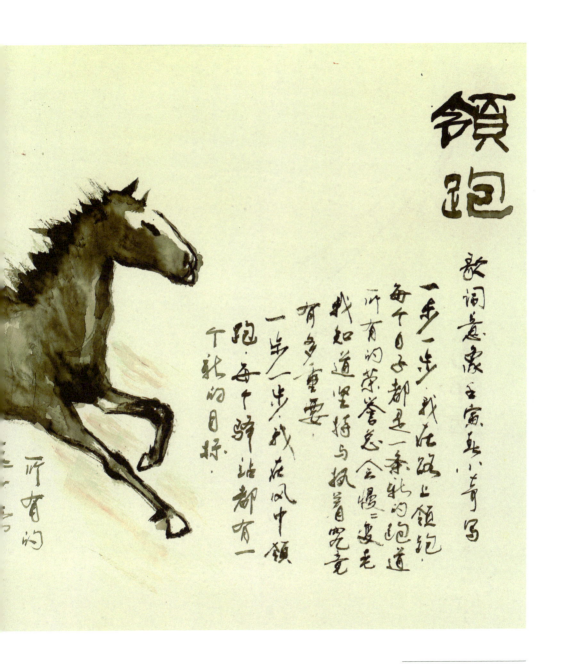

【绘画】
《领跑》（歌词意象）
138cm×69cm

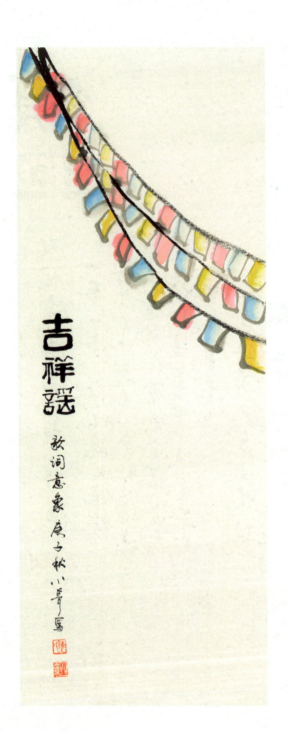

【绘画】
《吉祥谣》（歌词意象1）
90cm×37cm

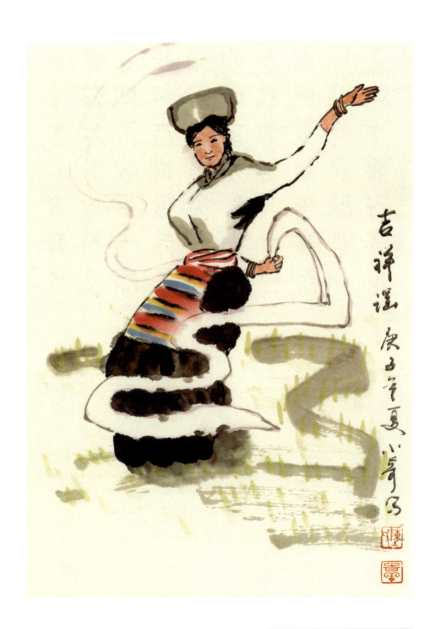

【绘画】
《吉祥谣》（歌词意象2）
49cm×35cm

【书法】

《月下故人来》（全文）

138cm×69.5cm

【绘画】
《月下故人来》（歌词意象1）
138cm×69cm

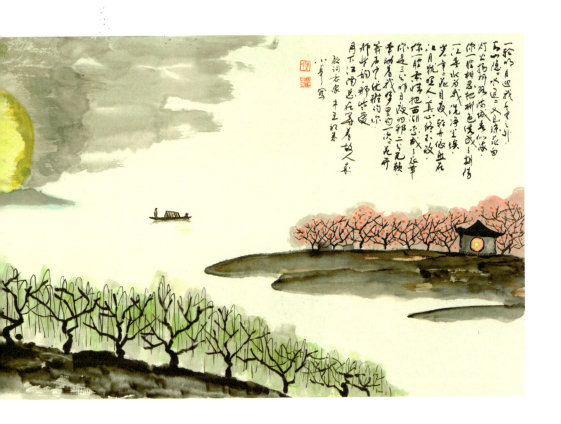

一轮明月迎我千里之外，青山隐隐水迢迢，又见琼花白，灯火扬州路，满城春色海。你一帘相思把柳色绣成了期诗，一江春水为我洗净尘埃，轻舟荡漾在江月犹照人，真心终不改。你一腔柔情把西湖恋成了衣带，牵动着我梦里的那二分明月夜。你是三分明月夜的那二分无赖，箫声中优雅的你，那些韵那些爱，月下江南总在等着故人来。

歌曲月下故人来，庚子秋日小可写

【绘画】
《月下故人来》（歌词意象2）
103cm×35cm

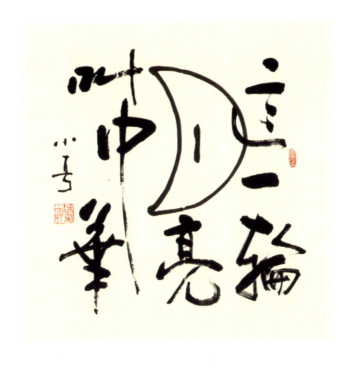

【书法】
《这一轮月亮叫中华》（歌名）
68cm×68cm

月亮高高在天上挂月光下五湖四海是
一家這一個團圓的佳節在一起說說家
常話月亮高高在天上挂月光下五湖四
海是一家繞一個寧靜的夜晚在一起唱
唱中國茶餘飯後的故鄉也有月亮把你南挂
你的月亮總是伴你老遍天涯中秋的夢
里全都是親人的愛這一輪月亮叫中華

丁丑夏 陳小奇

【书法】

《这一轮月亮叫中华》（全文）

138cm×68cm

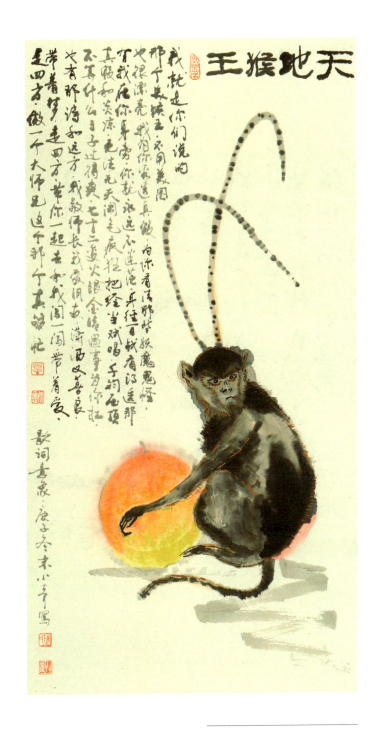

【绘画】
《天地猴王》（歌词意象）
101cm×53cm

【绘画】

《神气的猪》（歌词意象）

101cm×50cm

【书法】

《海上生明月》（歌词摘句）

177cm×45.5cm×2

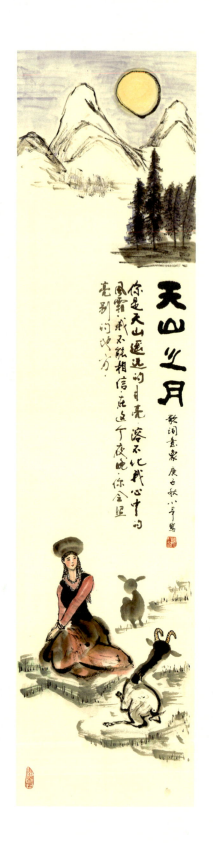

【绘画】

《天山之月》（歌词意象）

139cm×34cm

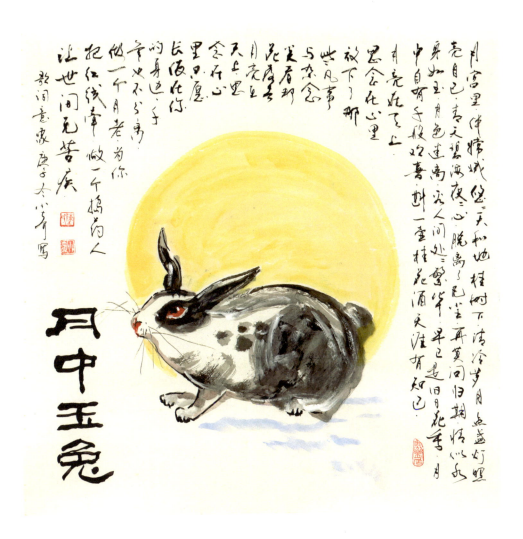

【绘画】
《月中玉兔》（歌词意象）
69cm×69cm

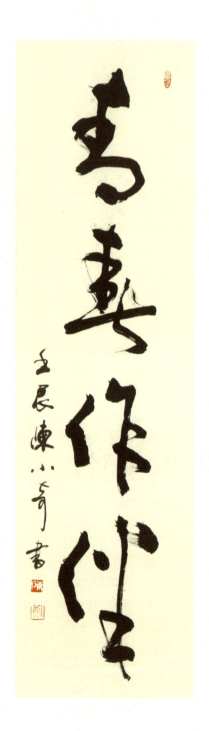

【书法】
《青春作伴》（歌名）
177cm×60cm

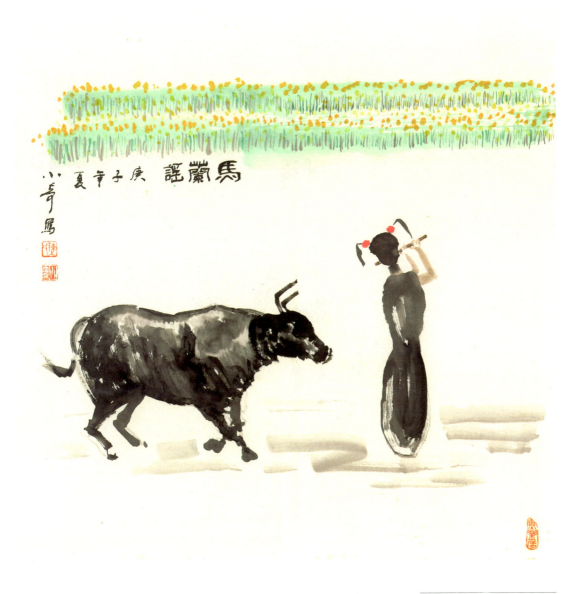

【绘画】

《马兰谣》（歌词意象）

69cm×69cm

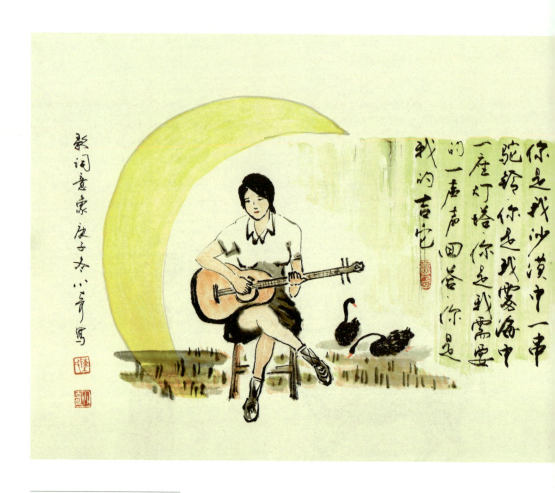

【绘画】

《我的吉他》（歌词意象）

101cm×50cm

能不能轻轻握住你的手风一更比一更歌脚别再回
地走不能再次为你的脸庞梳梳头你懂你心里
所有的爱与仇一遍遍喊着你名字亮时候一阵
想起你圆了梦的书沁九曲黄河一壶好酒日夜
你总在我心上浮

电视连续剧"毛泽东"主题歌《九曲黄河一壶酒》书于一九九七年六月 陈小奇

【书法】
《九曲黄河一壶酒》（全文）
136cm×54cm

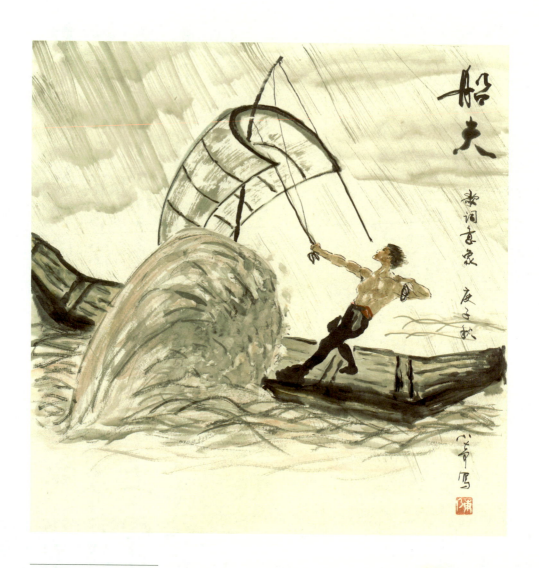

【绘画】
《船夫》（歌词意象）
69cm×69cm

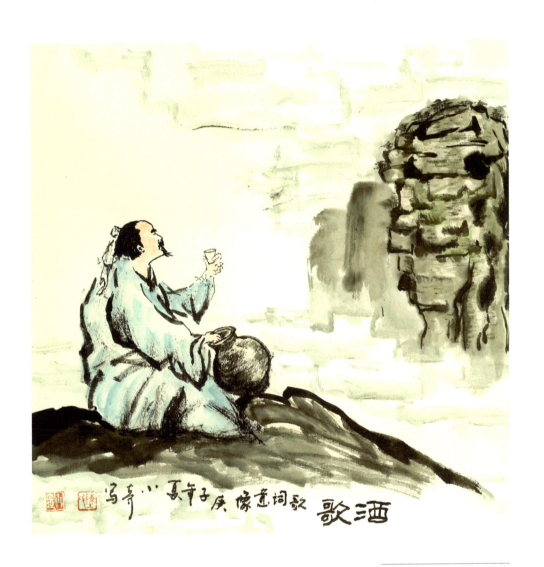

【绘画】
《酒歌》（歌词意象）
50cm×53cm

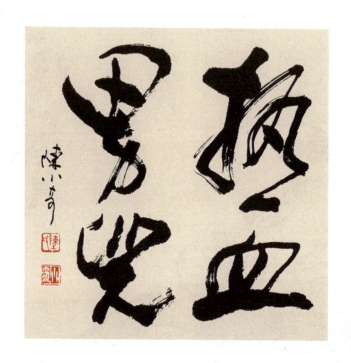

【书法】
《热血男儿》（歌名）
68cm×68cm

【书法】

《热血男儿》（全文）

177cm×42cm

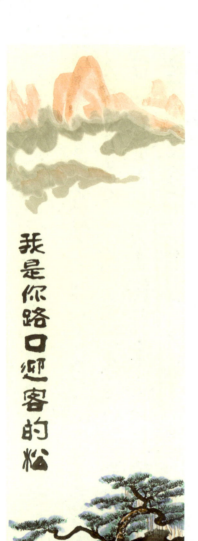

【绘画】

《我是你路口迎客的松》（歌词意象1）

139cm×34cm

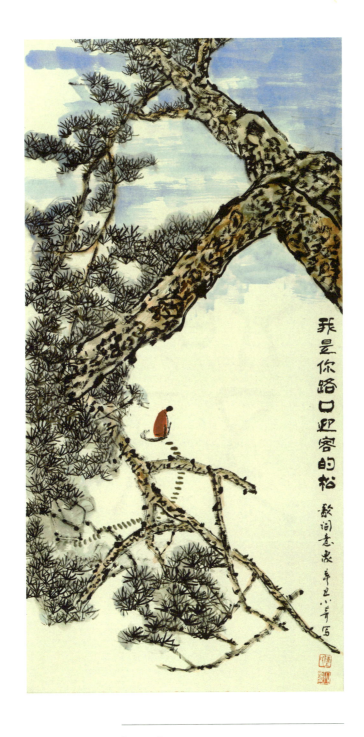

【绘画】

《我是你路口迎客的松》（歌词意象2）

101cm×50cm

【书法】
《人民的儿子》（歌名）
68cm×68cm

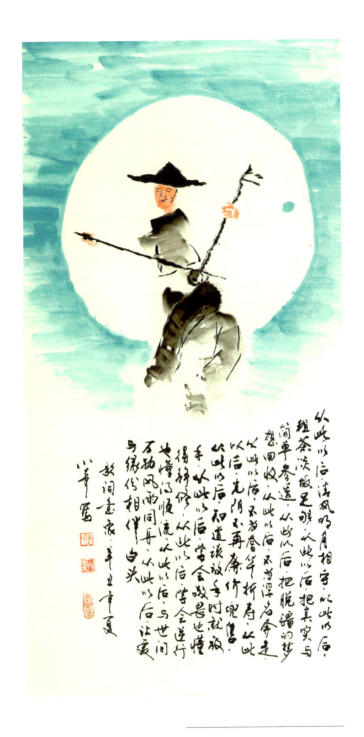

【绘画】

《从此以后》（歌词意象1）

101cm×50cm

【绘画】

《从此以后》（歌词意象2）

139cm×34cm

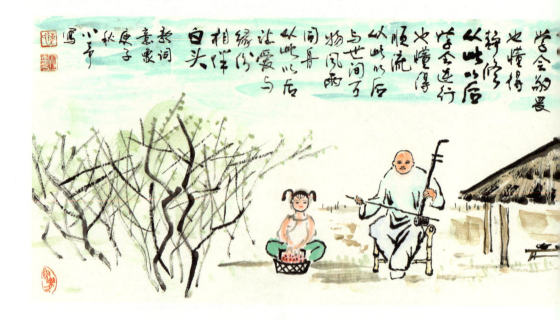

【绘画】

《给我一张无遮无拦的脸孔》（歌词意象）

101cm×50cm

从此以后
清风明月
从此以后
粗茶淡饭
足够
从此以后
把真实与
简单参透
从此以后
把脆弱的
梦想回收
从此以后
不为浮名
奔走
从此以后
不为奢华
折寿
从此以后
光阴不再
廉价贱售
从此以后

相守

给我一张无边无拦的脸孔
让我闭上眼睛也能把你读懂

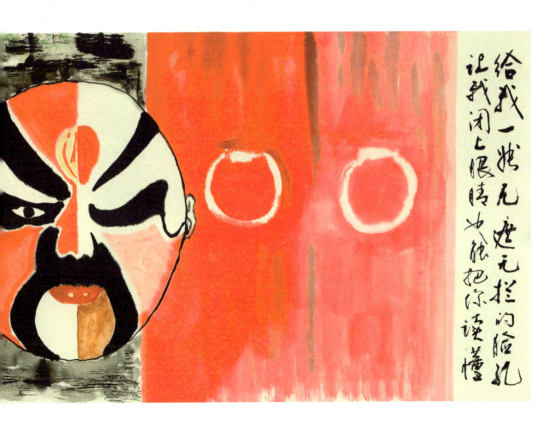

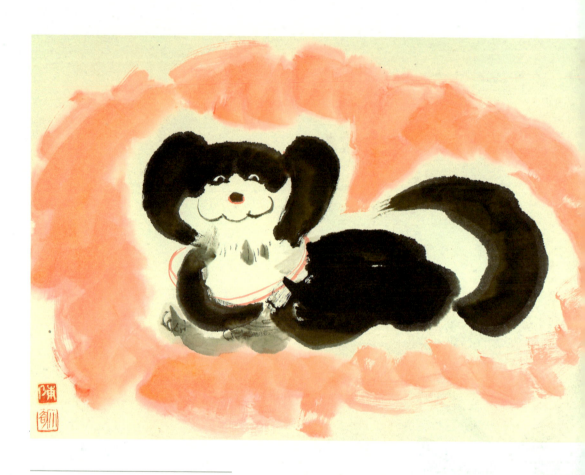

【绘画】

《我不是你的宠物狗》（歌词意象）

101cm×53cm

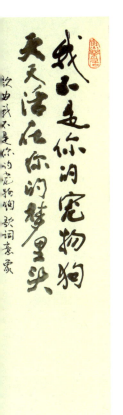
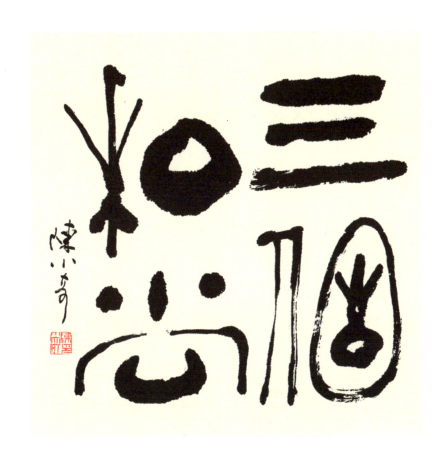

【书法】
《三个和尚》（歌名）
68cm×68cm

【绘画】

《三个和尚》（歌词意象）

139cm×35cm

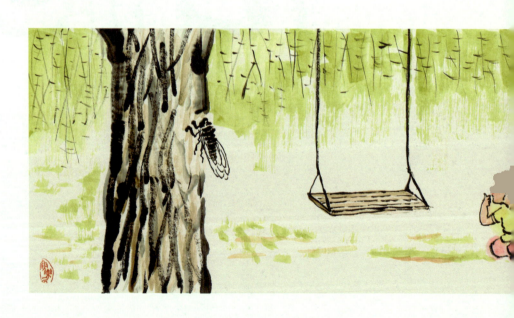

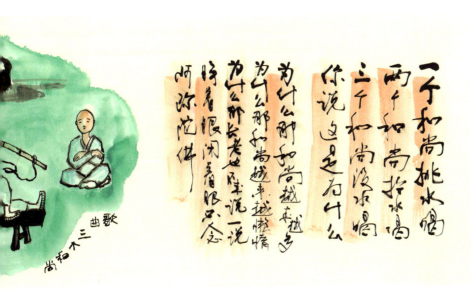

【绘画】

《秋千》（歌词意象）

139cm×34cm

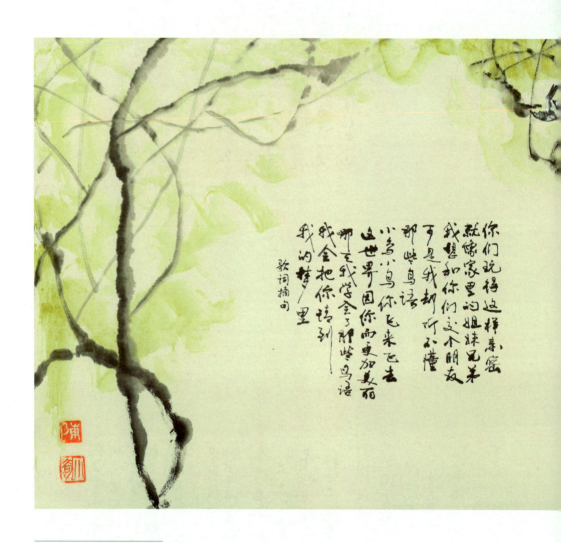

【绘画】

《鸟语》（歌词意象）

101cm×53cm

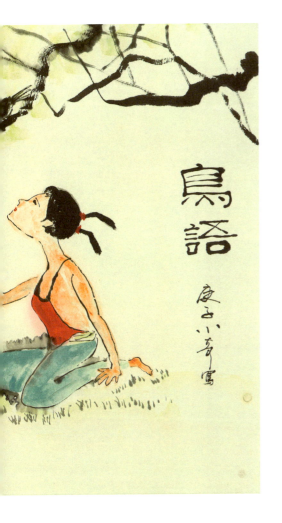

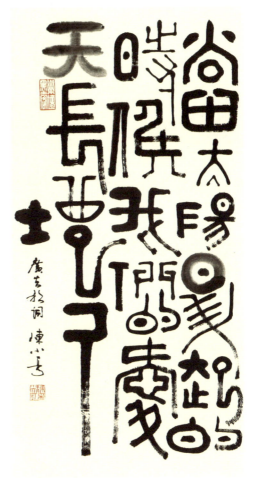

【书法】
《当太阳升起的时候》（歌词摘句）
138cm×68cm

錦鯉

蓋天下的錦鯉將來游去，紅和白的顏色這樣美，朋什麼樣的環境它都不在意，只需要最簡單的水和空氣，自由呼吸。尾巴擺來擺去無狀。無慮別人會說什麼它都不在意，只需要有人為它注有人看見。我來發的錦鯉活在你的世界裡，每千人看見你都歡喜。我心愛的錦鯉活在我的世界裡，想什麼有什麼，又帶來好運氣。

歌詞意象 辛丑初夏小羊寫

【繪畫】
《錦鯉》（歌詞意象）
138cm×34cm

【绘画】
《可爱的蚂蚁》（歌词意象）
139cm×35cm

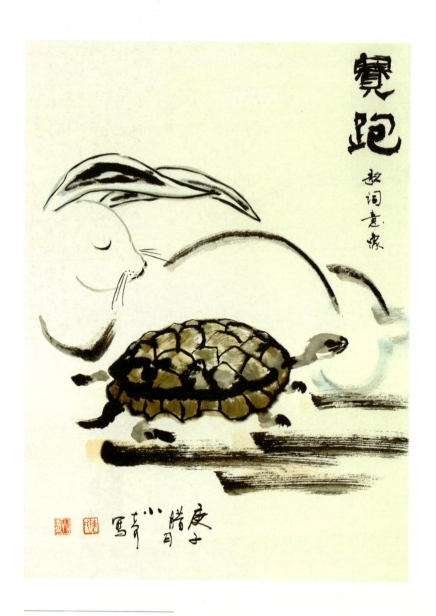

【绘画】
《龟兔赛跑》（歌词意象）
68cm×50cm

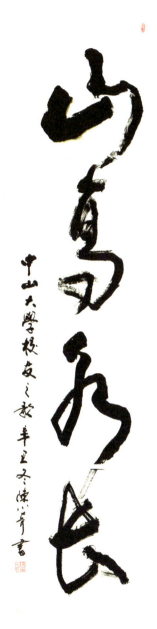

【书法】
《山高水长》（歌名1）
248cm×61cm

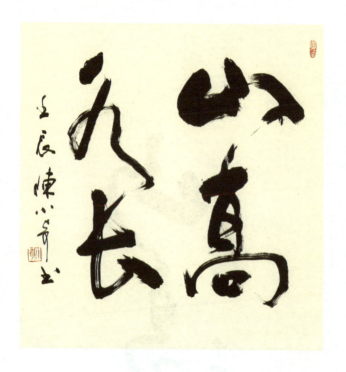

【书法】
《山高水长》（歌名2）
68cm×68cm

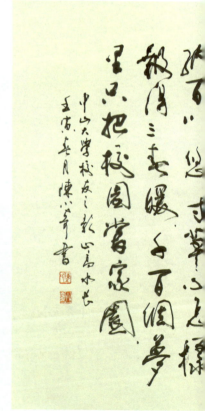

【书法】
《山高水长》（全文）
138cm×70cm

【书法】

《和平万岁》（歌名）

138cm×70cm

大事记 陈小奇

1954年	农历四月十一日（阳历5月13日）出生于普宁县流沙镇人民医院（祖籍为普宁县赤岗镇陈厝寨村）
1961年	移居揭西县棉湖镇外婆家，就读棉湖解放路小学
1965年	随父母工作调动移居梅县，并转学梅县人民小学
1966年	"文化大革命"期间，开始自学并自制笛子、二胡等乐器 自学美术、书法
1967年	入读梅县东山中学 开始格律诗词创作 自学小提琴 担任班级墙报委员
1969年	担任学校宣传队乐队主要乐手并自学唢呐、三弦、月琴、东风管等乐器
1971年	以小提琴手身份代表学校参加梅县地区中学生汇演
1972年	高中毕业并分配到位于平远县的梅县地区第二汽车配件厂当翻砂工及混合铸工 担任厂宣传队队长兼乐队队长，开始歌曲创作
1975年	调任厂政保股资料员，负责公文及汇报资料的撰写，并担任工厂团总支副书记 借调梅县地区机械局宣传队，任小提琴手，创作舞蹈音乐《红色机

	修工》
	在工厂参与绘制大幅毛主席像（油画）及工厂围墙大幅美术字标语
1978年	考入中山大学中文系
	在入学军训晚会以自制啤酒瓶乐器演奏"青瓶乐"
	格律诗词《满江红》在《梅州日报》发表
	开始现代诗创作，担任中山大学学生文学刊物《红豆》诗歌组编辑
	参加中山大学民乐队，分别任高胡、大提琴、扬琴乐手
1979年	创作独幕话剧《恭喜发财》（由中文系78级学生演出）
1980年	参与创建中山大学紫荆诗社，任副社长
	书法作品被中山大学选送参加首届全国大学生书法大赛
	开始话剧、电视剧、舞剧、小说、散文等创作尝试
	在《羊城晚报》及《作品》等报刊发表现代诗
1981年	暑假首次赴北京，拜访了北岛、江河等朦胧诗派代表诗人
	创作歌曲《我爱这金色的校园》获中山大学文艺汇演三等奖
1982年	在《岭南音乐》发表第一首歌曲《我爱这金色的校园》（陈小奇词曲）
	从中山大学中文系本科毕业，任职中国唱片公司广州分公司戏曲编辑，此后录制了多个潮剧、山歌剧及《梁素珍广东汉剧独唱专辑》《陈育明琼剧独唱专辑》等
	在《花城》《星星》《作品》《特区文学》《青年诗坛》等刊物发表多首现代诗歌，成为广东主要青年诗人
1983年	创作流行歌曲填词处女作《我的吉他》（原曲为西班牙民谣《爱的罗曼史》），以词作家身份进入流行乐坛
1984年	工作之余为中国唱片公司广州分公司、太平洋影音公司及多家音像公司填词100多首，同时开始《敦煌梦》（陈小奇词、兰斋曲）、《东方魂》（陈小奇词、兰斋曲）、《小溪》（陈小奇词、兰斋曲）等原创歌曲的填词创作
1985年	《黄昏的海滩》（陈小奇词、李海鹰曲）、《敦煌梦》（陈小奇词、

兰斋曲）获国内第一个流行音乐创作演唱大赛——"红棉杯85羊城新歌新风新人大奖赛"十大新歌奖

1986年　《梦江南》（陈小奇词、李海鹰曲）、《父亲》（陈小奇词、毕晓世曲）入选第一个全国流行音乐大赛——由中国音乐家协会主办的全国青年首届民歌通俗歌曲孔雀杯大选赛八大金曲，《父亲》获作词牡丹奖

现代人报社举办内地流行乐坛第一次个人作品研讨会——"陈小奇个人作品研讨会"

编辑、制作全国第一张校园歌曲专辑——中山大学学生作品《向大海》盒式磁带

1987年　《秋千》（陈小奇词、张全复曲）获广东电台"兔年金曲擂台赛"冠军

《满天烛火》（陈小奇词、兰斋曲）获首届广东十大广播歌曲"健牌"大奖赛十大金曲奖

《九龙壁》（陈小奇词、兰斋曲）获'87五省（一市）校园歌曲创作、演唱电视大赛总决赛作词三等奖

《我不再等待》（陈小奇词、兰斋曲）获'87五省（一市）校园歌曲创作、演唱电视大赛总决赛优秀作词奖

《我不再等待》（陈小奇词、兰斋曲）、《九龙壁》（陈小奇词、兰斋曲）、《龙的命运》（陈小奇词、毕晓世曲）获'87五省（一市）校园歌曲创作、演唱电视大赛广东赛区优秀作词奖

《我的吉他》被中央电视台音乐纪录片《她把歌声留在中国》选用为主题歌

出席在武汉举办的全国流行歌曲研讨会

应邀参加中山大学承办的全国高校古典诗词研讨会并作歌词创作发言

1988年　《船夫》获文化部、中国音乐家协会、中国音乐文学学会主办的首届虹雨杯歌词大奖赛三等奖

《龙的命运》（陈小奇词、毕晓世曲）、《船夫》（陈小奇词、梁军

曲）分别获上海"华声曲"歌曲创作大赛一等奖、二等奖，《黑色的眼睛》（陈小奇词、兰斋曲）、《七夕》（陈小奇词、李海鹰曲）获纪念奖

《湘灵》（陈小奇词、兰斋曲）获首届京沪粤"健牌"广播歌曲总决赛银奖及第二届广东十大广播歌曲"健牌"大奖赛最佳创作奖

《船夫》（陈小奇词、梁军曲）、《问夕阳》（陈小奇词、兰斋曲）、《湘灵》（陈小奇词、兰斋曲）获第二届广东十大广播歌曲"健牌"大奖赛十大金曲奖

《山沟沟》（陈小奇词、毕晓世曲，那英演唱）入选"世界环境保护年百名歌星演唱会"

报告文学《在风险的漩涡中》获南方日报社、广东省作家协会联合举办的"保险征文"一等奖

出版《陈小奇作词歌曲专辑》盒带

在"新空气乐队华师演唱会"上首次客串主持人

1989年 《黎母山恋歌》（陈小奇词、兰斋曲）获第二届京沪粤"健牌"广播歌曲总决赛金奖及第三届广东十大广播歌曲"健牌"大奖赛最受欢迎大奖

《黎母山恋歌》（陈小奇词、兰斋曲）、《古战场情思》（原名《天苍苍地茫茫》，陈小奇词、梁军曲）获第三届广东十大广播歌曲"健牌"大奖赛十大金曲奖

《兰花伞》（陈小奇词、兰斋曲）获首届中国校园歌曲创作大奖赛三等奖

《黑色的眼睛》（陈小奇词、兰斋曲）、《魔方世界》（陈小奇词、兰斋曲）获首届中国校园歌曲创作大奖赛优秀奖

《山沟沟》（陈小奇词、毕晓世曲）、《苗山摇滚》（陈小奇词、罗鲁斌曲）获'88山水金曲大赛十大金曲奖

《山沟沟》（陈小奇词、毕晓世曲）获广东电台"蛇年金曲擂台赛"冠军

出版国内第一本流行音乐词作家专辑《草地摇滚——陈小奇作词歌曲100首》歌曲集（广东旅游出版社）

创作中国第一首企业形象歌曲——太阳神企业《当太阳升起的时候》（陈小奇词、解承强曲）

1990年 《牧野情歌》（陈小奇词、李海鹰曲、李玲玉演唱）入选中央电视台春节联欢晚会

成立广东通俗音乐研究会，被推选为首届会长

担任"特美思杯"深圳十大电视歌星大赛总决赛评委

担任第一届全国影视十佳歌手大赛总评委

《灞桥柳》（陈小奇词、颂今曲）、《风还在刮》（陈小奇词、兰斋曲）获第四届广东创作歌曲"健牌"大奖赛十大金曲奖

《不夜城》（陈小奇词）获浙江省"东港杯"广播新歌征评二等奖

创作潮语歌曲《苦恋》（陈小奇词、宋书华曲）、《彩云飞》（陈小奇词、兰斋曲）等，开创国内第一个本土方言流行歌曲品种——潮语流行歌曲时代

创作汕头国际大酒店形象歌曲《月下金凤花》（陈小奇词、兰斋曲），并担任该歌曲的全市演唱大赛总决赛评委

开始作曲，以《涛声依旧》（陈小奇词曲）完成由填词人向词曲作家的身份转变

1991年 歌曲《跨越巅峰》（陈小奇词、兰斋曲）被评选为首届世界女子足球锦标赛会歌，成为中国内地第一首大型体育赛事会歌的流行歌曲

《涛声依旧》（陈小奇词曲）、《把温柔留在握别的手》（陈小奇词、李海鹰曲）获第五届广东创作歌曲"健牌"大奖赛十大金曲奖

担任"省港杯歌唱大赛"总决赛评委

兼任中国唱片公司广州分公司艺术团团长并创建中国唱片公司广州分公司艺术团乐队（后改为"卜通100乐队"）

创作潮语歌曲《一壶好茶一壶月》（陈小奇词曲），成为潮语歌曲经典

	创作、制作中国内地第一张客家方言流行歌曲专辑《徐秋菊独唱专辑》，创作《乡情是酒爱是金》（陈小奇词、杨戈阳曲）等多首歌曲
1992年	创立中国唱片业第一个企划部（中国唱片公司广州分公司企划部）并担任主任，开始"造星工程"，陆续与甘苹、李春波、陈明、张萌萌等签约，推出第一张签约歌手专辑——甘苹的《大哥你好吗》
	在广州友谊剧院举办两场中国流行音乐界第一次个人作品演唱会——"风雅颂——陈小奇个人作品演唱会"
	担任第二届全国影视十佳歌手大赛评委
	担任首届广东省歌舞厅歌手大赛总决赛评委
	担任海南国际椰子节歌唱大赛总决赛评委
	担任广州与台北合作的海峡两岸第一个流行音乐大赛——穗台杯歌唱大赛总决赛评委
	《我不想说》（陈小奇、李海鹰词，李海鹰曲）、《拥抱明天》（陈小奇词、毕晓世曲）获中央电视台第五届全国青年歌手"五洲杯"电视大奖赛歌曲评选一等奖
	《我不想说》（陈小奇、李海鹰词，李海鹰曲）、《等你在老地方》（陈小奇词、张全复曲）分获中国首届电视剧优秀歌曲评选（1958—1991）金奖和铜奖
	《空谷》（陈小奇词、颂今曲）、《写你》（陈小奇词、解承强曲）获"华声杯"全国磁带歌曲新作新人金奖赛银奖，《外婆桥》（陈小奇词、颂今曲）获优秀奖
	《九亿个心愿》（陈小奇词、兰斋曲）入选中华人民共和国第二届农民运动会歌曲
	《我不想说》（陈小奇、李海鹰词，李海鹰曲）获第六届广东创作歌曲"健牌"大奖赛最佳创作奖
	《我不想说》（陈小奇、李海鹰词，李海鹰曲）、《为我们的今天喝采》（陈小奇、解承强词，解承强曲）、《红月亮》（陈小奇词、刘克曲）获第六届广东创作歌曲"健牌"大奖赛十大金曲奖

	《大哥你好吗》（陈小奇词曲）获"岭南新歌榜"十大金曲及最佳作词奖，《为我们的今天喝彩》（陈小奇、解承强词，解承强曲）获"岭南新歌榜"十大金曲及最佳音乐奖和监制奖
1993年	歌曲《涛声依旧》（陈小奇词曲、毛宁演唱）、《为我们的今天喝彩》（陈小奇、解承强词，解承强曲，林萍演唱）入选中央电视台春节联欢晚会，《涛声依旧》迅速风靡全国
	《大哥你好吗》（陈小奇词曲、甘苹演唱）入选中央电视台"三八"妇女节晚会
	在中国唱片公司广州分公司推出李春波《小芳》专辑，引发民谣热
	在中国唱片公司广州分公司制作陈明《相信你总会被我感动》专辑
	率甘苹、李春波、陈明、张萌萌等在北京举办中国唱片公司广州分公司签约歌手发布会，在全国掀起签约歌手热潮
	获音乐副编审职称
	调任太平洋影音公司总编辑、副总经理，先后与甘苹、张萌萌、"光头"李进、陈少华、伊洋、廖百威、火风等签约
	在太平洋影音公司推出甘苹《疼你的人》及"光头"李进《你在他乡还好吗》个人专辑
	担任首届沪粤港歌唱大赛总决赛评委
	《相信你总会被我感动》（陈小奇词、梁军曲）、《把不肯装饰的心给你》（陈小奇词、兰斋曲）获第七届广东创作歌曲大奖赛十大金曲奖
	《疼你的人》（陈小奇词曲）获"岭南新歌榜"九三年度十大金曲最佳作词奖
	《疼你的人》（陈小奇词曲）、《相信你总会被我感动》（陈小奇词、梁军曲）获"岭南新歌榜"九三年度十大金曲奖
	《相信你总会被我感动》（陈小奇词、梁军曲）获"爱人杯"广州1993年度原创十大金曲最佳作词金奖
	《大哥你好吗》（陈小奇词曲）、《相信你总会被我感动》（陈小奇

词、梁军曲）获"爱人杯"广州1993年度原创十大金曲奖

出版《涛声依旧——陈小奇个人作品专辑》CD唱片

1994年 《涛声依旧》（陈小奇词曲）获中央人民广播电台评选的"中国十大金曲"第二名

《我不想说》（陈小奇、李海鹰词，李海鹰曲）获北京音乐台1993—1994年度金曲奖

签约并推出第一个彝族流行歌手组合"山鹰组合"，创作《走出大凉山》《七月火把节》等歌曲，首次把彝族流行歌曲推向全国

在太平洋影音公司推出甘苹的《亲亲美人鱼》、"光头"李进的《巴山夜雨》、廖百威的个人专辑《问心无愧》和山鹰组合的原创演唱专辑《走出大凉山》以及第一个广东摇滚乐队合辑《南方大摇滚》

参加中共广州市委宣传部主办的首届全国流行音乐研讨会并作主题发言

在深圳体育馆举办"涛声依旧——陈小奇个人作品演唱会"

《大哥你好吗》（陈小奇词曲）获中央电视台第六届全国青年歌手"五洲杯"电视大奖赛作品一等奖、"群星耀东方"第一届十大金曲奖

《涛声依旧》（陈小奇词曲）获"群星耀东方"第一届最佳作词奖及十大金曲奖

《三个和尚》（陈小奇词曲）获全国少年儿童歌曲新作创作奖

《三个和尚》（陈小奇词曲）获上海东方电视台MTV展评最佳作词奖

《三个和尚》（陈小奇词曲）、《大哥你好吗》（陈小奇词曲）获中央电视台MTV大赛铜奖

《白云深处》（陈小奇词曲）获第八届广东创作歌曲大奖赛年度十大金曲奖

《假日我在路上等着你》（陈小奇词、兰斋曲）入选中华人民共和国第六届中学生运动会歌曲

《涛声依旧》歌词入选上海高考试卷，此后多次入选各地中学语文

教案

1995年　获1994—1995年度原创音乐榜最杰出音乐人奖

　　　　获中国流行音乐新势力巡礼音乐人成就奖

　　　　受邀担任哈萨克斯坦第六届亚洲之声国际流行音乐大奖赛唯一中国评委

　　　　担任京沪粤歌唱大赛总决赛评委

　　　　担任上海东方新人歌唱大赛总决赛评委

　　　　《九九女儿红》（陈小奇词曲）获"岭南新歌榜"十大金曲及年度最佳作曲奖

　　　　《巴山夜雨》（陈小奇词曲）获"岭南新歌榜"年度最佳作词奖

　　　　推出陈少华的《九九女儿红》、火风的个人专辑《大花轿》

　　　　主办并主持中国流行音乐杭州研讨会，发布规范签约歌手制度的《杭州宣言》

1996年　在"中国当代歌坛经典回顾活动展"中获"1986—1996年度中国十大词曲作家奖"

　　　　在"中国流行歌坛十年回顾活动"中获"中国流行歌坛十年成就奖"

　　　　担任海南国际椰子节歌唱大赛总决赛评委

　　　　《朝云暮雨》（陈小奇词曲）获中央电视台MTV大赛银奖

1997年　《拥抱明天》（陈小奇词，毕晓世曲，林萍、毛宁、江涛演唱）入选中央电视台春节联欢晚会

　　　　在广东画院举办"陈小奇自书歌词书法展"

　　　　出版《陈小奇自书歌词选》书法作品集（岭南美术出版社）

　　　　广东电视台拍摄播出专题纪录片《词坛墨客——陈小奇》

　　　　调任广州电视台音乐总监、文艺部副主任

　　　　创立广州陈小奇音乐有限公司

　　　　担任上海东方新人歌唱大赛总决赛评委

　　　　获"广东广播新歌榜"1997年度乐坛贡献奖

　　　　《我不想说》（陈小奇、李海鹰词，李海鹰曲）、《拥抱明天》（陈

小奇词、毕晓世曲）获东方电视台"90年代观众最喜爱的电视歌曲作词奖"

《朝云暮雨》（陈小奇词曲）获罗马尼亚国际MTV大赛金奖

参加广州首届名城名人运动会，获围棋比赛第三名

被推选为广东棋文化促进会副会长

1998年 当选为中国音乐文学学会第五届主席团成员

当选为广州市文学艺术界联合会第五届副主席

创办广州陈小奇流行音乐研习院，培养了金池、乌兰托娅等著名歌手

担任制片人，拍摄制作20集电视连续剧《姐妹》（《外来妹》续集）

担任上海东方新人歌唱大赛总决赛评委

在汕头林百欣国际会展中心举办流行乐坛第三次个人作品交响合唱音乐会——"涛声依旧——陈小奇歌曲作品·98汕头交响演唱会"

1999年 策划、承办"首届全国旅游歌曲大赛"（国家旅游局主办），首次提出"旅游歌曲"概念

《烟花三月》（陈小奇词曲）、《月下金凤花》（陈小奇词、兰斋曲）、《绿水青山我的爱》（陈小奇词、刘克曲）等获首届全国旅游歌曲大赛金奖

《烟花三月》（陈小奇词曲）获"广东广播新歌榜"1999年度最佳作词奖

《马背天涯》（陈小奇词、王赴戎曲）获1999年上海亚洲音乐节"世纪风"中国原创歌曲大赛金曲奖

《春天的绿叶》（陈小奇词、兰斋曲）、《健康美容歌》（段春花词、陈小奇曲）获文化部全国首届企业歌曲大赛铜奖

作为制片人制作的电视连续剧《姐妹》（《外来妹》续集）获第十七届中国电视金鹰奖优秀长篇电视剧奖，主题歌《我的好姐妹》（陈小奇词曲）获第十七届中国电视金鹰奖优秀电视剧歌曲奖

电视连续剧《姐妹》（《外来妹》续集）获第六届"广东省鲁迅文学艺术奖（艺术类）"

《烟花三月》（陈小奇词曲）获中央人民广播电台华夏原创金曲榜1999年度十大金曲奖

2000年　担任第九届"步步高杯"中央电视台全国青年歌手电视大奖赛总决赛评委

担任上海亚洲音乐节亚洲新人歌手大赛总决赛国际评委

担任上海亚洲音乐节歌唱组合大赛总决赛国际评委

担任全球华人新秀歌唱大赛广东赛区总决赛评委

《涛声依旧》（陈小奇词曲）获中央电视台"中国二十世纪经典歌曲评选20首金曲""中国原创歌坛20年金曲评选30首金曲"

获"广东广播新歌榜"改革开放20年"广东原创乐坛成就奖"

在第二届"您最喜爱的影视歌曲评选活动"中被评为"最喜爱的词作家"

《烟花三月》（陈小奇词曲）被定为扬州市形象歌曲及每年一届的"烟花三月旅游节"主题歌

2001年　签约并推出第一个"藏族流行歌王"——容中尔甲及其个人专辑《高原红》

担任全球华人新秀歌唱大赛总决赛国际评委

《又见彩虹》（陈小奇词、李小兵曲）被评定为中华人民共和国第九届运动会会歌

《又见彩虹》（陈小奇词、李小兵曲）获"广东新歌榜"2001年度歌曲创作大奖

《永远的眷恋》（陈小奇词曲）在中央电视台全国城市歌曲评选中获金奖

《母亲》（陈小奇词、颂今曲）在中国妇女联合会、中国音乐家协会"全国首届母亲之歌"征集活动中获优秀歌曲奖

《我的好姐妹》（陈小奇词曲）获第三届"广州文艺奖"宣传文化精品奖

2002年　正式注册成立广东省流行音乐学会并被推选为该学会主席

由中国音乐文学学会主编的《中国当代歌词史》以千字篇幅介绍"陈小奇专题"

担任2002年春节外国人中华才艺大赛总决赛评委（北京电视台等全国十家电视台主办）

担任第五届上海亚洲音乐节中国新人歌手选拔赛总决赛评委会主任

担任首届南方新丝路模特大赛广东赛区总决赛评委

担任阳江旅游使者形象大赛总决赛评委

担任湛江"南珠小姐"大赛总决赛评委

《高原红》（陈小奇词曲）、《又见彩虹》（陈小奇词、李小兵曲）获第二届中国音乐金钟奖

《人民的儿子》（陈小奇词、程大兆曲，电影《邓小平》主题歌）获中共广东省委宣传部"颂歌献给党——迎接十六大新歌征集"征歌活动歌曲奖

应邀创作江苏泰州市形象歌曲《故乡最吉祥》（陈小奇词曲）

出版《涛声依旧——陈小奇歌词精选200首》歌词集（广东教育出版社）

2003年 被评为文学创作一级作家

当选为中国音乐文学学会第六届副主席，成为第一个担任该学会副主席的流行音乐词作家

广东卫视录制并播出"陈小奇创作20周年个人作品演唱会"

担任第四届中国金唱片奖总评委

担任中国轻音乐学会第一届"学会奖"评委

《高原红》（陈小奇词曲）获广东省第七届宣传文化精品奖

策划承办"唱响家乡"城市组歌采风、创作系列活动，完成《梅开盛世——梅州组歌》的创作

策划首届全球客家妹形象使者大赛并担任总决赛评委会主席

长诗《天职》在《人民日报》发表并获中共广东省委宣传部抗"非典"文学创作二等奖及广东省作家协会抗"非典"文学创作一等奖

参加广州第二届中外友人运动会围棋比赛，获第二名

2004年 担任第十一届"新盖中盖杯"中央电视台全国青年歌手电视大奖赛总决赛职业组通俗唱法评委

出任"E声有你"新浪—UC杯首届中国网络通俗歌手大赛总决赛评委

策划、承办"唱响家乡"城市组歌采风、创作系列活动，完成《追春——阳春组歌》《天风海韵——虎门组歌》《鹏程万里——深圳组歌》的创作及制作，并分别在阳春、虎门、深圳三地举办组歌大型演唱会

《老兵》（陈小奇词曲）在公安部、中国音乐家协会主办的2004年警察歌曲创作暨演唱大赛中获创作二等奖

《永远的眷恋》（陈小奇词曲）获广东省"五个一工程"奖

《高原红》（陈小奇词曲）获第四届"广州文艺奖"宣传文化精品奖

《又见彩虹》（陈小奇、李小兵曲）获第四届"广州文艺奖"宣传文化精品奖

《珠江月》《光阴》获首届广东省流行音乐"学会奖"广东原创十大金曲奖、《风中的无脚鸟》（陈小奇词曲）获首届广东省流行音乐"学会奖"原创最佳作词奖、《珠江月》（陈小奇词曲）获首届广东省流行音乐"学会奖"原创最佳作曲奖、《寸寸河山寸寸金》（黄遵宪词、陈小奇曲）获首届广东省流行音乐"学会奖"原创最佳美声唱法歌曲银奖、《最美的牵挂》（陈小奇词曲）获首届广东省流行音乐"学会奖"原创最佳民族唱法歌曲银奖

《山高水长》（陈小奇词曲）被选定为中山大学校友之歌

创建广东文艺职业学院流行音乐系并兼任系主任

2005年 策划、承办中国音乐家协会流行音乐学会第一次全国代表大会，当选为中国音乐家协会流行音乐学会第一届副主席

担任第五届中国金唱片奖总评委

被聘为"中国2010上海世博会会歌征集"评审委员会委员

担任云南省青年歌手电视大奖赛评委

出席中国音乐家协会第六次全国代表大会

在东莞演艺中心举办"涛声依旧——陈小奇个人作品东莞演唱会"

制作的容中尔甲专辑《阿咪罗罗》获第五届中国金唱片奖"专辑奖"

《马兰谣》（陈小奇词曲）在中央电视台、中国音乐家协会、团中央联合举办的首届全国少儿歌曲作品大赛中获优秀奖，并入选百首优秀少儿推荐歌曲的第一批十首歌曲

《欢乐深圳》（陈洁明词、陈小奇曲）获"鹏城歌飞扬"深圳十佳金曲奖

《亲爱的党啊，谢谢你》（陈小奇词、连向先曲）获"争创三有一好，争当时代先锋"文学艺术作品征集评选金奖

《风正帆扬》（陈小奇词曲）获广东省纪律检查委员会、文化厅主办的全省反腐倡廉歌曲创作铜奖

获第五届华语音乐传媒大奖"华语乐坛特别贡献奖"

连任广东棋文化促进会副会长

2006年 《飞雪迎春》（陈小奇词，捞仔曲，彭丽媛演唱）入选中央电视台春节联欢晚会

当选为广东省音乐家协会第七届副主席，成为全国第一个担任省级音乐家协会副主席的流行音乐人

出席中国文学艺术界联合会第八次全国代表大会

被聘为第九届（2006）亚洲音乐节新人歌手大赛中国内地选拔赛评委主席

当选为中国音乐著作权协会第三届理事

担任2006年第12届"隆力奇杯"中央电视台青年歌手电视大奖赛决赛评委

《矫健大中华》（陈小奇词、李小兵曲）被选定为第八届全国少数民族运动会会歌

《又见彩虹》（陈小奇词、李小兵曲）获第七届"广东省鲁迅文学艺术奖（艺术类）"

《追春》（陈小奇词曲）获中央电视台中国形象歌曲展播最佳作曲奖

书法作品《涛声依旧》获广东作家书画摄影展书法类二等奖

2007年 连任中国音乐文学学会第七届副主席

"广东省流行音乐学会"更名为"广东省流行音乐协会"，继续担任该协会主席

在羊城晚报社、广东省文学艺术界联合会、广东省作家协会联合主办的活动中，被推选为"读者喜爱的当代岭南文化名人50家"

担任中国音乐金钟奖首届流行音乐大赛总决赛评委

担任第六届中国金唱片奖总评委

被广东省环境保护局聘为"广东环保大使"

在梅州平远中学体育场举办"涛声依旧——陈小奇个人作品平远演唱会"

策划、主办"广东流行音乐30周年大型颁奖典礼"，在广州市天河体育馆举办大型流行音乐演唱会

获广东流行音乐30周年"音乐界最杰出成就奖"及"音乐人30年特别荣誉奖"

《清风竹影》（陈小奇词曲）、《风正帆扬》（陈小奇词曲）获由广东省纪律检查委员会、中共广东省委组织部、中共广东省委宣传部、广东省文化厅、广东电视台联合举办的广东省农村基层反腐倡廉文艺汇演一等奖

《听涛》（陈小奇词曲）在庆祝党的十七大隆重召开《和谐颂》征歌活动中，荣获优秀作品奖

书法作品《涛声依旧》获中国作家协会主办的"当代中国作家书画展"优秀奖

书法作品《又见彩虹》在"东方之珠更璀璨"京粤港书法家庆香港回归十周年书画展展出

提出"流行童声"概念，并由广东省流行音乐协会与城市之声电台合作推出持续多年的"流行童声大赛"

推出《潮起珠江——广东移动组歌》及《喜传天下——广东烟草双喜组歌》两个大型企业组歌

2008年 当选为广东省作家协会第七届副主席，成为全国第一个担任省级作家协会副主席的流行音乐词作家

获中共广东省委统一战线工作部颁发的"广东省第二届优秀中国特色社会主义建设者"称号，为音乐界第一人

获第六届中国金唱片奖唯一的"音乐人奖"

担任第十三届中央电视台全国青年歌手电视大奖赛流行唱法总决赛评委

出席中央电视台"歌声飘过30年——百首金曲系列演唱会"

《涛声依旧》（陈小奇词曲）荣获中国音乐家协会"改革开放30周年流行金曲"勋章

《敦煌梦》（陈小奇词、兰斋曲）、《梦江南》（陈小奇词、李海鹰曲）、《秋千》（陈小奇词、张全复曲）、《我不想说》（陈小奇、李海鹰词，李海鹰曲）、《等你在老地方》（陈小奇词、张全复曲）、《跨越巅峰》（陈小奇词、兰斋曲）、《为我们的今天喝彩》（陈小奇、解承强词，解承强曲）、《涛声依旧》（陈小奇词曲）、《大哥你好吗》（陈小奇词曲）、《又见彩虹》（陈小奇词、李小兵曲）、《高原红》（陈小奇词曲）等11首歌曲入选由广东省音乐家协会及广东各媒体记者共同推选的"纪念中国改革开放30周年"30首广东原创歌曲

《我不想说》（陈小奇、李海鹰词，李海鹰曲）、《所有的往事》（陈小奇词，程大兆曲）入选中国文学艺术界联合会主办的"改革开放30年优秀电视剧歌曲"

《师恩如海》（陈小奇词曲）获中共广东省委宣传部"心系祖国——感动广东"纪念改革开放30周年征歌活动金奖、《家乡》（陈小奇词曲）获铜奖

《为母亲唱首歌》（蒋乐仪词、陈小奇曲）获第六届广东家庭文化节

"母亲之歌"征歌活动一等奖

《我有一个强大的祖国》（叶浪词、陈小奇曲）获2008中国-成都（邛崃）国际南丝路文化旅游节"爱在人间：大型原创歌词、歌曲、诗歌征集"二等奖

应邀创作湖南岳阳市形象歌曲《这里情最多》（陈小奇词曲）

出版与陈志红合著的流行音乐理论著述《中国流行音乐与公民文化——草堂对话》（新世纪出版社）

策划、主编的"涛声依旧——广东流行音乐风云30年"丛书5本（含《广东流行音乐史》等）首发（新世纪出版社）

被聘为第16届亚洲运动会歌曲征集组织委员会副主任

策划并承办大型民系风情歌舞《客家意象》，担任总编剧、总导演及词曲创作

应邀参加第三届深圳客家文化节"客家山歌和流行音乐"高峰论坛并作主题发言

《听涛》（陈小奇词曲）获第六届"广州文艺奖"一等奖

为汶川地震创作长诗《生命的尊严》，由广东卫视以朗诵版播出并在《南方日报》及《作品》等报刊全文刊登

书法作品《拥抱明天》在"同一个世界，同一个梦想——粤港澳书画家迎奥运书画展"上展出，并由广东人民广播电台收藏

2009年　当选为中国音乐家协会第七届理事

担任中国音乐金钟奖第二届流行音乐大赛总决赛评委

担任第七届中国金唱片奖总评委

应邀出席"中国棋文化广州峰会"学术研讨会并作发言（中国棋院、广东棋文化促进会和《广州日报》共同主办）

在中共广东省委党校作题为《流行音乐与文化产业》的讲演，成为第一个在党校讲授流行音乐的音乐人

被推举为广东音乐文学学会首任主席

策划国内第一个客家方言流行歌曲排行榜"客家流行金曲榜"

论著《中国流行音乐与公民文化——草堂对话》（与陈志红合著）获第八届"广东省鲁迅文学艺术奖（艺术类）"

《一起走》（陈小奇词曲）、《春暖花开》（陈小奇词、姚晓强曲）获广东省第七届精神文明建设"五个一工程"优秀歌曲作品奖

《思故乡》（古伟中词、陈小奇曲）获中宣部"全国优秀流行歌曲创作大赛"华南赛区第一名

《最美的风采》（陈小奇词、金培达曲）入选亚运会会歌征选（为最后3首作品之一）

书法作品《听涛》入选庆祝中华人民共和国成立60周年广东作家书画展

参加全球旅游峰会并作演讲

被聘为华南理工大学音乐学院兼职教授及华南理工大学流行音乐研究所名誉所长

2010年 策划、承办了在广东中山市小榄镇召开的中国音乐家协会流行音乐学会第二次全国代表大会，当选第二届常务副主席

在中共广东省委党校开设大型民系风情歌舞《客家意象》的专题演讲

举办大型民系风情歌舞《客家意象》广东五市巡演，此后数年该剧又分别赴我国台湾地区及马来西亚等地演出

为百集电视系列剧《妹仔大过主人婆》创作粤语主题歌《民以食为天》（陈小奇词曲）

任广东潮人海外联谊会青年委员会第六届荣誉主任

散文《岁月如歌》获《作品》杂志"如歌岁月——纪念新中国成立60周年叙事体散文全国征文"二等奖

2011年 连任广东省音乐家协会第八届副主席

担任中国音乐金钟奖第三届流行音乐大赛（深圳、香港、台湾）赛区监审及全国总决赛评委

担任第八届中国金唱片奖总评委

参加中国文学艺术界联合会第九次全国代表大会

策划了广东民族乐团"涛声依旧——流行国乐音乐会"

制作并出版陈小奇中国风经典作品精选CD专辑《意·韵》(和声版)

担任羊城新八景评选活动的专家评委

接受美国洛杉矶中文电台AM1430粤语广播电台频道采访

《客家意象》专辑音乐(陈小奇、梁军)获第八届中国金唱片奖"创作特别奖"

粤语歌曲《民以食为天》(陈小奇词曲)获音乐先锋榜内地十大金曲奖

2012年 连任中国音乐文学学会第八届副主席

参加中国音乐家协会第七届理事会第二次会议

主持广东省流行音乐协会第三次会员大会并连任主席职务

赴福建武夷山参加"《为——爱我中华》海峡两岸三地流行音乐高峰论坛"

参加关爱艾滋病儿童歌曲《爱你的人》(陈小奇词,捞仔曲,彭丽媛演唱)的大型首发式(卫生部主办)

中央电视台中文国际频道录制"中华情·隽永歌声——陈小奇作品演唱会"

在中山大学举办"山高水长·缘聚中大——陈小奇校友作品新年演唱会2012"

策划、承办首届广东流行音乐节——广东流行音乐三十五周年大型颁奖典礼及"岁月经典""动力先锋"大型演唱会(中共广东省委宣传部主办)

《敦煌梦》(陈小奇词、兰斋曲)、《梦江南》(陈小奇词、李海鹰曲)、《灞桥柳》(陈小奇词、颂今曲)、《我不想说》(陈小奇、李海鹰词,李海鹰曲)、《跨越巅峰》(陈小奇词、兰斋曲)、《为我们的今天喝彩》(陈小奇、解承强词,解承强曲)、《又见彩虹》(陈小奇词、李小兵曲)、《涛声依旧》(陈小奇词曲)、《大哥你好吗》(陈小奇词曲)、《高原红》(陈小奇词曲)10首歌曲入选中

共广东省委宣传部主办的"广东流行音乐三十五周年"庆典35首金曲

获"广东乐坛最具影响力音乐人"大奖

获广东省音乐家协会唯一的"2012年度广东省优秀音乐家突出贡献奖"

策划并与华南理工大学音乐学院合作举办"广东流行歌曲交响合唱音乐会"

推出《唱响家乡》系列的《走向幸福——东莞东城组歌》

担任广东省粤港澳合作促进会第二届理事会副会长

担任香港音乐人协会主办的创作歌唱大赛总决赛评委

推出"流行钢琴"概念

2013年 连任广东省作家协会第八届副主席

当选为广州市音乐家协会第六届主席

担任第十五届中央电视台全国青年歌手电视大奖赛总决赛评委

担任第九届中国音乐金唱片奖评委

担任中国音乐金钟奖第四届流行音乐大赛全国总决赛监审

参加华语音乐推广与著作权管理交流座谈会（中国台湾地区）

赴澳大利亚、新西兰举办"山高水长中大缘——陈小奇经典作品全球巡演"（中山大学校友总会主办），中国驻澳大利亚、新西兰两国总领事分别出席演唱会

担任"2013多彩贵州歌唱大赛"导师，并分别在贵州兴义、铜仁举办两场不同曲目的"陈小奇个人作品演唱会"

作为特邀嘉宾参加湖北卫视《我爱我的祖国》栏目《中国古代诗词与流行音乐》节目的拍摄

主办并担任首届中国歌词创作大师班导师

出版《广东作家书画院书画作品集——陈小奇书法作品》（岭南美术出版社）

被聘为华南师范大学客座教授

2014年 获广东省音乐家协会"突出贡献奖"

在阳江文化大讲坛及华南师范大学举办《中国古典诗词与流行音乐》讲座

《客家阿妈》（陈小奇词曲）获广东省第九届精神文明建设"五个一工程"优秀作品奖、第二届客家流行音乐金曲榜"最佳金曲大奖"

《紫砂》（陈小奇词曲）获2014年度音乐先锋榜年度最佳作词奖

《围棋天地》推出陈小奇专访《围棋旋律》

2015年　获中国原创音乐致敬盛典"杰出贡献词曲作家奖"

担任"星海音乐学院流行唱法硕士生毕业音乐会"评审

出席中国音乐家协会第八次全国代表大会，连任第八届理事

出席中国音乐家协会流行音乐学会第三次全国代表大会，连任常务副主席，并举办《流行音乐与社会生活》讲座

作为大赛艺术顾问及总评委在北京中国政协礼堂出席"唱响慈爱，共筑民族梦"爱心歌手乐手大赛系列公益活动新闻发布会

出席深圳市文学艺术界联合会主办的"客家文化艺术高峰论坛"

出席流行音乐高峰论坛（华南师范大学音乐学院、流行音乐文化研究院及广东省流行音乐协会理论研究委员会联合主办）

应邀为扬州2500年城庆创作《月下故人来》（陈小奇词曲）

《紫砂》（陈小奇词曲）获"2014华语金曲奖"优秀国语歌曲奖、"2014广州新音乐"最佳人文金曲奖

2016年　出席中共广东省委宣传部召开的广东省推进音乐创作生产座谈会

担任2016香港国际声乐公开赛评委

创办中国第一个流行合唱大赛——"红棉杯2016广州流行合唱大赛"，并担任评委会主席

应邀访问拉美地区孔子学院

出席第十一届全球城市形象大使暨全球城市小姐（先生）选拔大赛大中华总决赛担任评委

担任在中国政协礼堂举办的"唱响慈爱，共筑民族梦"首届爱心歌手颁奖盛典总决赛评委

策划、制作了整合广府、潮汕、客家三大民系民间音乐的"首届南国音乐花会""新粤乐——跨界流行音乐会"及"南国流行风演唱会"

担任深圳全民K歌大赛总决赛评委会主任

作为校友代表参加中山大学2016届毕业典礼并作演讲

2017年 主持广东省流行音乐协会第四次会员大会并连任主席职务

应邀访问欧洲地区孔子学院

担任第十届中国金唱片奖评委

音乐剧剧本《一爱千年》（陈小奇编剧，原名《法海》）由中国歌剧舞剧院申报入选国家文化部艺术基金项目

《我相信》（陈小奇词曲）在"中国梦"主题歌曲创作征集活动中荣获优秀作品（最佳入围歌曲）

《领跑》（陈小奇词曲）获中共广东省委宣传部创新广东征歌优秀歌曲

《领跑》（陈小奇曲、梁天山粤语版填词）获中共广东省委宣传部创新广东征歌优秀歌曲

出席湖南卫视《歌手》节目，担任嘉宾评委

出席2017年首届全国高等艺术院校流行音乐演唱与教学论坛并致辞（广州大学举办）

出席北京2017年流行音乐产业大会并担任主讲嘉宾

参加"城围联围棋嘉年华·广西南宁暨城市围棋联赛2017赛季揭幕战"仪式，并在《围棋与大健康论坛》发表演讲

参加在香港会展中心举行的"2017华语金曲奖"并担任颁奖嘉宾，为香港著名词作家黎小田、郑国江颁奖

在第四届天下潮商经济年会（北京）被颁予"2017全球潮籍卓越艺术成就奖"

担任深圳2017年全民K歌大赛总决赛评委会主任

担任第二届广州红棉杯流行合唱大赛总决赛评委

担任首届广东省流行钢琴大赛总决赛总评委

被聘为星海音乐学院大学生艺术团艺术总顾问

2018年　《涛声依旧》（陈小奇词曲）入选《人民日报》发布的"改革开放40年40首金曲"

《涛声依旧》（陈小奇词曲）获上海人民广播电台《最爱金曲榜》"至尊金曲创作大奖"

在北京保利剧院举办由中共广东省委宣传部立项的"陈小奇经典作品北京演唱会"，该演唱会被确定为庆祝改革开放40周年广东音乐界唯一上京献礼项目

在北京港澳中心酒店会议厅举办"陈小奇词曲作品学术研讨会"

在美国旧金山举办"涛声依旧——陈小奇经典作品美国硅谷演唱会"

在美国接受凤凰卫视美洲台的专访

《百年乐府——中国近现代歌词编年选》出版发行（国务院参事室、中央文史研究馆主办，上海音乐出版社出版），收录陈小奇歌词11首：《我的吉他》《敦煌梦》《灞桥柳》《山沟沟》《我不想说》《涛声依旧》《大哥你好吗》《巴山夜雨》《白云深处》《大浪淘沙》《高原红》，为内地流行乐坛入选最多者

作为首席嘉宾在北京参加中央电视台《回声嘹亮——广东流行音乐40年》专题节目录制

作为中山大学校友代表参加中央电视台《百家论坛——我们的大学》作《千百个梦里，总把校园当家园》的专题演讲

在中央电视台录制中央电视台中文国际频道的《向经典致敬——陈小奇》专题节目

参加中央电视台中文国际频道《向经典致敬——春节联欢晚会回顾特别节目》并担任唯一的音乐界访谈嘉宾

《我不想说》（陈小奇、李海鹰词，李海鹰曲）、《大哥你好吗》（陈小奇词曲）入选"中央电视台庆祝改革开放40周年大型演唱会（广州）"

《我不想说》（陈小奇、李海鹰词，李海鹰曲）入选"中央电视台庆

祝改革开放40周年大型演唱会（深圳）"

被聘为广州市音乐家协会第七届名誉主席

创办广州陈小奇音乐有限公司流行童声品牌"麒道音乐"

2019年　受聘为广东省人民政府文史研究馆馆员，成为第一位以音乐人身份受聘的文史馆馆员

被广东省政协聘为湾区音乐博物馆艺术指导委员会委员

担任拙见文化探索官随团出访伊朗，为期8天，与伊朗文化部部长、旅游部副部长及伊朗音乐家、学者作交流

策划国内第一个国际流行童声大赛，赴维也纳爵士与流行音乐大学与格莱美奖得主卢库斯等一起担任首届维也纳国际流行童声演唱大赛评委

在扬州为中国文学艺术界联合会全国理论工作会议作流行音乐讲座

担任公安部第四届全国公安系统文艺汇演总评委

中央电视台中文国际频道于五四青年节向全球播出《向经典致敬——陈小奇》专题节目

担任第十三届《百歌颂中华》总决赛评委

在广东省文史馆为参事和馆员作流行音乐讲座

在著名的扬州论坛为市民作流行音乐讲座

出席潮语歌曲30周年颁奖盛典，获"终身成就大奖"，《苦恋》（陈小奇词、宋书华曲）、《彩云飞》（陈小奇词、兰斋曲）、《一壶好茶一壶月》（陈小奇词曲）、《韩江花月夜》（陈小奇词、兰斋曲）、《英歌锣鼓》（陈小奇词、兰斋曲）5首歌曲入选潮语歌曲30周年10首经典作品

2020年　抗疫歌曲《从此以后》（陈小奇词、高翔曲）获华语金曲榜歌曲奖

应邀在中共广东省委党校开办流行音乐讲座

音乐剧《一爱千年》（陈小奇编剧、作词，李小兵作曲）由中国歌剧舞剧院通过网络直播，成为全球第一部网络首演音乐剧

《改革开放与广东文艺40年》出版，陈小奇担任"第三编　改革开放

与广东音乐"的主编

广东广播电视台《岭南文化大家》栏目播出《陈小奇：中国流行音乐"一代宗师"》专题

广东广播电视台播出《艺脉相承——陈小奇》专题

在广东省工商联合会举办流行音乐讲座

在中山大学新华学院（今广州新华学院）作流行音乐讲座

担任第六届深圳全民K歌大赛总决赛评委

参加2020年首届大湾区现代音乐产业论坛并担任访谈嘉宾

参加粤港澳温州人大会并指挥合唱由陈小奇作词作曲的温州商会会歌《温州之恋》

创作并提出"少儿流行合唱"概念，推出少儿流行合唱教案

开始"陈小奇歌词意象画"创作

2021年　担任"百歌颂中华"总决赛评委

《百年乐府——中国近现代歌曲编年选》出版发行（国务院参事室、中央文史研究馆主办，上海音乐出版社出版），收录陈小奇歌曲9首：《敦煌梦》（陈小奇词、兰斋曲）、《灞桥柳》（陈小奇词、颂今曲）、《山沟沟》（陈小奇词、毕晓世曲）、《我不想说》（陈小奇、李海鹰词，李海鹰曲）、《涛声依旧》（陈小奇词曲）、《大哥你好吗》（陈小奇词曲）、《白云深处》（陈小奇词曲）、《高原红》（陈小奇词曲）、《马兰谣》（陈小奇词曲）

应邀继续在中共广东省委党校开办流行音乐讲座

担任第七届深圳全民K歌大赛总决赛评委

在广州图书馆作《小奇爷爷带你进入儿歌大世界》的讲演

与"南方+"合作策划并推出旗下少儿音乐素质养成机构"麒道音乐少儿原创歌曲专场"

被推选为广东棋文化促进会名誉副会长

2022年　陈小奇艺术馆由普宁市人民政府立项并动工建造

被推选为广东省流行音乐协会终身荣誉主席

应广州市文化广电旅游局邀请创作广州文旅形象歌曲《广州天天在等你》（陈小奇词曲）

为广东省文学艺术界联合会中青年文艺评论骨干研修班作《中华传统文化与流行音乐》讲座

歌曲《百里青山　千年赤岗》（陈小奇词曲），获振兴乡村征歌大赛二等奖

歌曲《杨门女将》（陈小奇词曲），获岭南原创童谣优秀作品三等奖

编辑《陈小奇文集》（含《歌词卷》《歌曲卷》《诗文卷》《述评卷》《书画卷》，共五卷），该文集将作为中山大学百年庆典项目，由中山大学出版社出版

后记

到了这个年龄,我觉得该对自己几十年的所习、所思及各类创作做个回顾和总结了,于是,就有了这套自选本《陈小奇文集》。

文集分为五卷:《陈小奇文集·歌词卷》《陈小奇文集·歌曲卷》《陈小奇文集·诗文卷》《陈小奇文集·述评卷》《陈小奇文集·书画卷》。

《陈小奇文集·歌词卷》收入自己创作的歌词共计300首。1999年也曾出版过《陈小奇歌词200首》,这次增加了100首,这些歌词基本上是按照我自己的审美趣味从约2000首词作中挑选的,是否真实代表了自己的风格与水准?不知道。

《陈小奇文集·歌曲卷》同样收入了300首,其中自己作曲的歌曲242首(含自己包办词曲的作品187首),这一卷基本体现了自己在音乐上的追求与成果,内容上也包括了流行歌曲、艺术歌曲、旅游歌曲、企业歌曲、少儿歌曲、方言歌曲(含潮语歌曲、客家话歌曲、粤语歌曲)等;同时,鉴于自己是填词出身,故也收入了部分在不同时期与其他作曲家合作的较有代表性的填词歌曲58首。

《陈小奇文集·诗文卷》收入了我这几十年陆续创作的现代诗歌46首、剧本3部、散文及随笔25篇、创作札记11篇、为他人撰写的序文15篇、乐坛旧事(微博文摘)60篇,此卷以文学作品为主。

《陈小奇文集·述评卷》收入了演讲录15篇、访谈对话录23篇,这些均为根据口述整理的文稿。访谈对话录只收入部分以第一人称与访谈者对话的内容,其他由记者采写的文章因数量太多均不收录。此外,另收入了名家序文7篇、研讨会发言文稿17篇、各界评论6篇(含评论4篇、致敬辞2篇)。

《陈小奇文集·书画卷》收入了自己创作的歌词意象书画作品208幅，这些作品都是根据自己歌词生发的艺术衍生品，也算是一种别出心裁的探索吧！

　　与陈志红合著并曾获第八届"广东省鲁迅文学艺术奖（艺术类）"的《中国流行音乐与公民文化——草堂对话》一书因篇幅较大且已单独出版，故未收入文集之中。

　　早期的一些作品因年代久远已经佚失，多方搜寻未果，颇有些遗憾。

　　自1982年从中山大学中文系毕业之后，我主要从事的是歌词、歌曲的创作及音乐制作，多年的创作实践使我对流行音乐的理论建设和发展也有了更多的思考和探索，其间亦陆陆续续创作了一些文学作品。同时，由于兴趣爱好使然，我又介入对自己歌词的书法与绘画创作活动的尝试。此次结集，算是对自己几十年"不务正业"的一次回顾吧，虽是拉拉杂杂，却也让岁月多了些色彩与韵味。

　　看看走过的路，摸摸脚下的鞋，亦一乐也！

<div style="text-align: right;">陈小奇
2022年9月9日</div>